# 可愛雜貨風
# 手繪教學

200 個手繪圖範例
10 款雜貨應用

APRIL **李尚垠** 著

# 目錄 CONTENTS

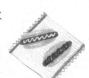

## PART.3 利用繪圖板和 Photoshop 軟體 開心畫畫

## PART.4 靈活運用手繪圖

# 畫畫的順序

HELLO!
I'M APRIL

> 畫畫的順序、會因每個人習慣而有所差異，下面是我自己的作業方式，大家可以依照自己的習慣做調整　　:D

① 開始構思 --→ ② 蒐集資料 --→ ③ 素描 --→ ④ 描線 --→ ⑤ 上色

⑥ 掃描

--→ 進行手繪
--→ 素描完，利用電腦進行繪製
--→ 利用電腦進行後製或儲存

## ① 構思

構思就是在著手畫畫之前，先思考要畫什麼圖案、加入什麼故事情節的過程。沒有靈感時，我都會利用「心智圖法（Mind Map）」來激發創意！經常寫著寫著，就會靈機一動「對！就是這個」。寫心智圖時，要把你所想到的所有點子通通寫上去，不管是想法、情感、感受全都可以，當然也可以用畫畫代替寫字！完成心智圖後，再標出自己中意的項目，這樣一來所有的點子靈感在紙上一目了然，對工作會有很大的幫助！

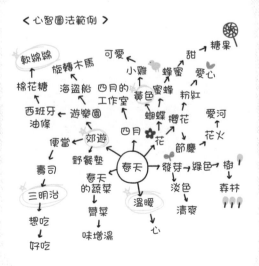

〈 心智圖法範例 〉

## ❷ 蒐集資料

決定好畫什麼之後，接下來就是蒐集資料！雖然需要時再蒐集也不遲，但若平常就能未雨綢繆，蒐集喜歡的照片、圖案，就可以避免「圖到用時方恨少」的窘境了！至於到哪蒐集、網路、自己拍的照片等等，都是不錯的來源。

### 🌿 整理資料夾範例

首先，整理出大綱主題，然後再進行細分，除了看起來井然有序，找起來更方便！

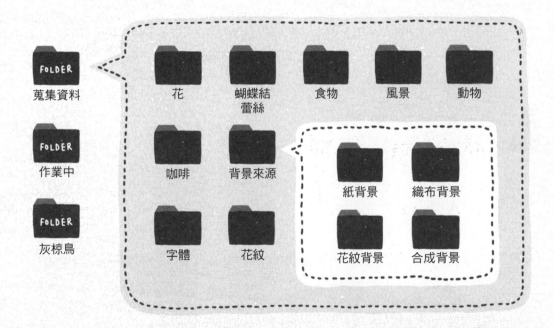

### 🌿 整理雜誌上的圖片或自己拍的照片

– 剪下書本或雜誌上喜歡的圖片，掃描存在電腦事先分
　類好的檔案夾中。
– 自己拍的照片可以列印出來掃描，或者直接存進電腦檔案夾中。
– 掃描的圖案也要依照類別歸類到不同的資料夾，方便日後查找。

做好分門別類是整理
資料夾的基本功！

### ❸ 素描

素描就是構圖以及畫簡圖的過程，如果之後要再描一次線，那畫素描時就要使用鉛筆。我在正式畫畫以前，都會先素描一次當作練習！因為在素描的過程中，有助於提升「手感」，以及之後的繪製。

### ❹ 描線

完成描線（勾勒線條）後，就可以擦掉素描痕跡，在這個環節裡，細節也要畫出來。

一定要等墨水乾了再擦掉素描線，還沒乾的狀態下擦掉，會有暈開的危險！

### ❺ 上色

可以使用色鉛筆、馬克筆、水彩、電腦等工具上色。剛開始可以多嘗試不同的工具，再選擇最適合自己的！往往正式上色之前，對於用什麼顏色總是會陷入一陣苦思，這時不妨多回想一下周遭有哪些美麗的顏色，或者參考平時蒐集的圖片、照片上的顏色，靈感必能源源不絕！

每一種顏色都有它代表的意義與既定印象，
思考配色其實是一件很有趣的事。
接下來介紹一些顏色所代表的意義，
那麼，其他顏色又蘊含著哪些意義與感覺呢？

**RED 紅**　紅色給人一種強烈的印象，例如：禁止、熱情、溫暖，也是可以刺激食慾的顏色。

**BLUE 藍**　藍色是友情與信賴的顏色，給人一種清涼、冰冷的感覺。此外，由於天空的顏色也是藍色，所以也給人一種乾淨的印象。

**GREEN 綠**　綠色是象徵大自然、生命、健康與春天的顏色。

生氣勃勃

- 有可愛、嬌小感覺的顏色
- 懷舊、經典感覺的顏色
- 給人舒服、溫柔感覺的顏色

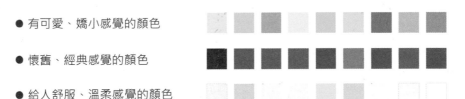

## ❻ 掃描

畫完手繪圖後，通常一定會掃描存檔。素描也可以掃描後，再利用電腦進行繪製，每個人的作業方式不同，所以順序也不一樣。掃描畫好的圖，除了可以存在電腦裡，也可以上傳到部落格，將來如果要做貼紙或月曆，可以利用的圖檔庫就很充足。

# 基本練習

動手畫畫之前先活動一下筋骨，可以直接畫在書上喔！

**❶ 畫橫線**

**❷ 畫橫虛線**

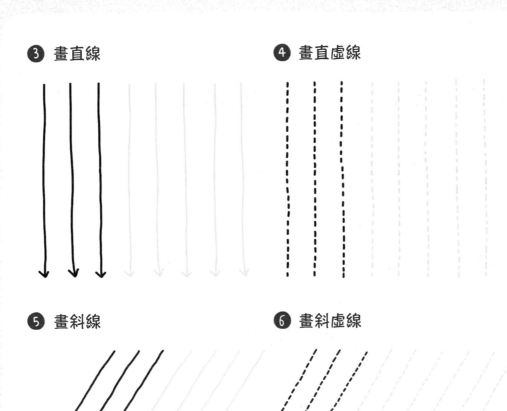

**❸ 畫直線**

**❹ 畫直虛線**

**❺ 畫斜線**

**❻ 畫斜虛線**

**7** 畫畫各種花樣的線條

嘗試畫不同高度與寬度的線條！

**⑧ 畫圓圈**

很多人覺得圓圈很難畫好，其實畫小圓圈很簡單！
從小圓圈開始畫，等越來越順手後，就可以畫出漂亮的大圓圈囉！

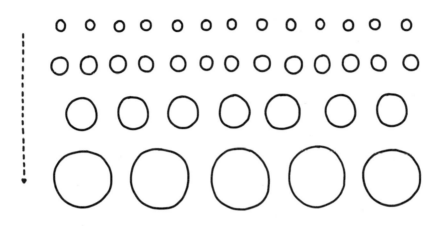

練習畫圓圈！

**⑨ 畫漩渦線時，只要注意好線與線的間隔，其實沒什麼難！**

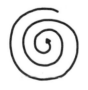     

# PART.1

# 用原子筆和麥克筆
# 沙沙沙沙開始畫

利用身邊的原子筆和麥克筆，
畫出可愛的手繪圖！

可愛人物、早午餐點心
討喜的廚房雜貨，以及俏皮的動物
們，想畫什麼就畫什麼。

# 工具介紹

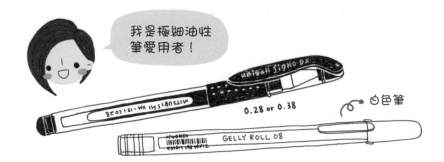

我是極細油性筆愛用者！

0.28 or 0.38

白色筆

- **原子筆** 最容易取得，也是我最愛用的畫畫工具！可以用來素描、描線（勾勒線條），用途極為廣泛，只要依照個人喜好選擇粗細即可！如果要跟麥克筆一塊使用，就得注意是否會暈開。

- **白色筆** 主要是用在畫畫收尾階段，繪製細節時使用。

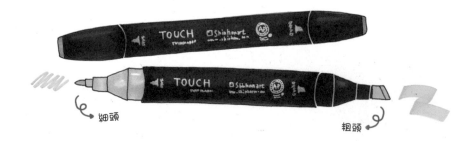

細頭

粗頭

- **麥克筆** 有粗細之分，很方便上色。雖然顏色會標在筆蓋上，但仍會與實際顏色有些微的色差！可以自己做一張色表，方便日後挑選顏色。

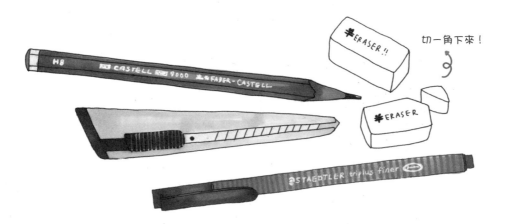

- ● 簽字筆　顏色、粗細的選擇非常多樣，用在上色、寫字都很方便。有很多簽字筆是水性的，畫畫時要注意不要被水噴濺到。

- ● 鉛筆　畫畫最基本的工具，有 9H ～ 9B 等多種硬度，較常用到的有 HB、2H、H、2B 和 4B。

- ● 橡皮擦　質地鬆軟的橡皮擦擦的比較乾淨。如果擦得範圍很小，可以用美工刀切下一角使用，比較好擦。

- ● 美工刀　可以用來削鉛筆或切割紙張。

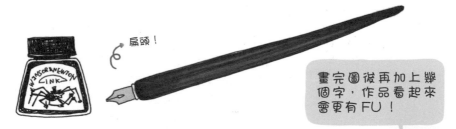

- ● 沾水筆　可用於寫書法的沾水筆，它的特徵在於扁狀筆尖。筆尖分成許多種，可視需求挑選。

- ● 墨水　使用沾水筆時，是以筆尖沾上墨水後使用。

畫完圖後再加上幾個字，作品看起來會更有 FU！

- 素描本　素描本有線圈、膠裝等裝訂形式，可依照個人喜愛與用途選購。線圈素描本的好處是可以撕頁，方便掃描。

- 紙張　紙張的種類五花八門，從 A4 用紙到彩色美術紙都有。
如果只是用在簡單素描或筆記，也可以利用回收紙。

- 筆記本　建議買內頁空白的筆記本，最好是尺寸輕薄好攜帶，並且可以攤平（平坦攤開）的。

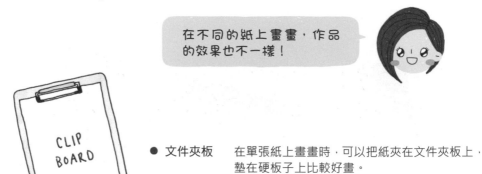

- 文件夾板　在單張紙上畫畫時，可以把紙夾在文件夾板上，墊在硬板子上比較好畫。

# 使用麥克筆小 TIPS！

## ① 麥克筆筆尖粗細

可以依照用途，選擇同時有兩種尺寸筆尖的麥克筆塗色。

→ 細筆尖：用於小範圍與細節上色。

→ 粗筆尖：用於大範圍上色。

### ✿ 利用麥克筆上色

> 麥克筆上色後容易暈開，一定要選擇不容易暈色的畫紙！

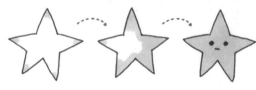

尖尖的部分以細筆尖麥克筆上色，用點畫的方式把顏色塗滿，順序為從外到裡。

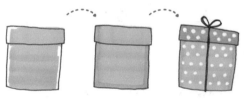

先以粗筆尖的麥克筆把大範圍顏色塗滿，邊緣空白處再以細筆尖麥克筆塗好。

## ② 重複上色

麥克筆重複上色後，顏色會變深，所以以用一種顏色就能調整深淺色澤。

→ 上第一次顏色

→ 上第二次顏色

→ 上第三次顏色

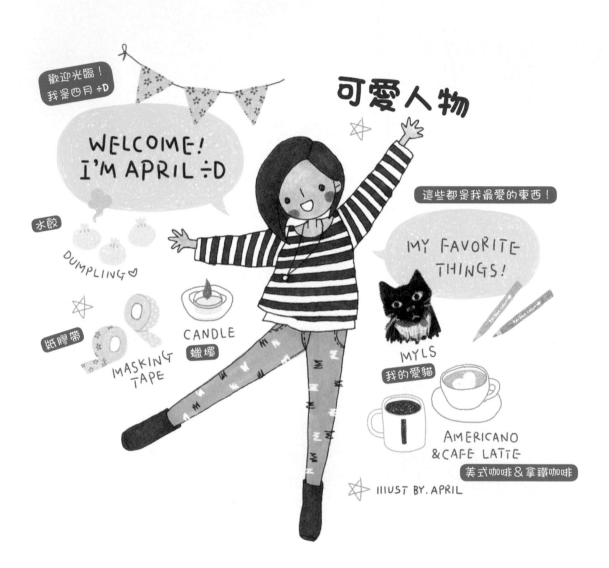

長襪子皮皮

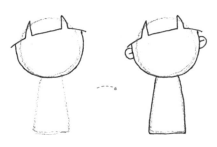

① 可以利用這個基本型畫出多種人物！

② 先用鉛筆勾勒出基本型後，加上臉部、劉海和耳朵。

③ 畫出乾淨俐落的短髮！

④ 多兩條可愛的辮子！咻！咻！要有飄逸的感覺。

⑤ 把鉛筆的痕跡擦乾淨，加上眼睛、嘴巴和雀斑！

⑥ 最後再畫上俏皮的衣服，皮皮就大功告成了。

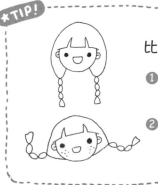

★TIP!

比較看看！

① 晃來晃去的辮子看起來更有動感。

② 加上雀斑後，立刻變身長襪子皮皮！

## 長髮女孩

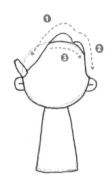

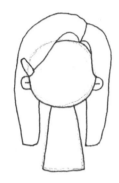

① 先以鉛筆畫出基本型，然後加上臉、身體和耳朵。

② 畫上旁分，而且有點弧度的劉海！

③ 以劉海為基準點，畫出分髮線，還有漂亮的長髮！

④ 加上頭髮紋路和表情！

⑤ 最後穿上美麗的衣服就大功告成了！

### 其他應用

在髮型和穿著上變點花樣，就能畫出不同風格的人物！

隨心所欲畫畫看！試試看畫一個像「我」的人物！

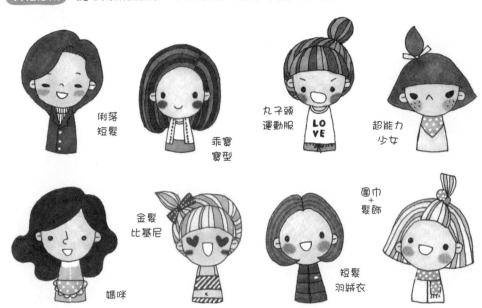

俐落
短髮

乖寶
寶型

丸子頭
運動服

超能力
少女

金髮
比基尼

媽咪

圍巾
＋
髮飾

短髮
羽絨衣

★TIP!

畫出人物各種活靈活現的表情囉！

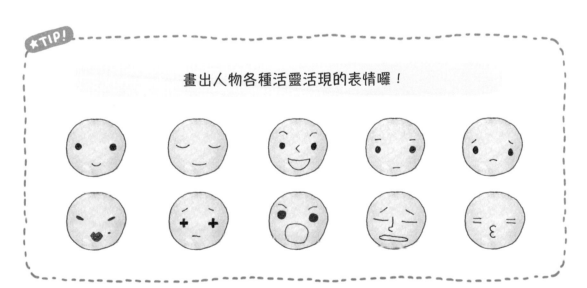

## 可愛小男孩

 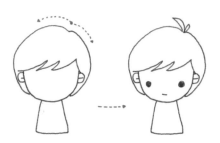 

❶ 在前面學到的基本型
　上加畫劉海！

❷ 畫完頭髮，接著畫表情。

❸ 加上小領結，立刻變身成
　帥氣小男孩！

## 上班族

 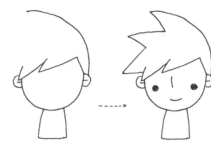 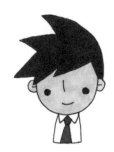

❶ 畫出旁分的劉海！

❷ 完成頭型，並且加上表情。

❸ 幹練的上班族就大功告成了！

## 領巾小男孩

 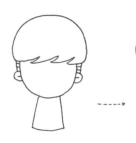 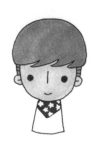

❶ 畫上二分式髮型。

❷ 完成頭型，並且加上表情。

❸ 加上領巾，瀟灑領巾小男
　孩就大功告成了！

## 牙買加捲捲頭

1 畫出基本型後,加上劉海!

2 然後是髮帶,還有一頭鬈髮!要越蓬越好!

3 最後塗上牙買加的代表顏色(黃、綠、黑)。

**其他應用** 嘗試畫出多種造型的男生!

花輪頭　　中分頭　　藍色頭髮

金髮　　條紋衫　　小王子　　小乞丐

接下來要開始畫身體了 :D
只要抓好身體的比例，就能輕鬆畫出令人滿意的效果！

❶ 強調小巧可愛，畫小朋友時：頭的比例要很大！

❷ 強調成熟美感，畫大人時：身體拉長，頭的比例要小！

畫身體的時候，雖然沒有硬性規定一定要按照比例，
但若能知道這個技巧，將來就能輕易畫出想要的感覺。

★ 這是我的「不同時期自畫像」！:D

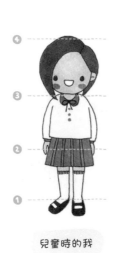

兒童時的我

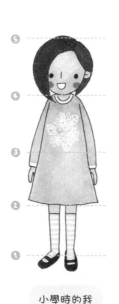

小學時的我

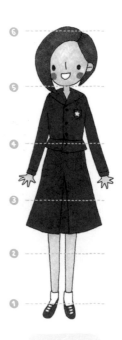

高中時的我

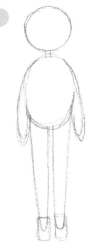

① 想好比例後，先以鉛筆畫出基本型，然後加上一些細節。

② 從臉開始畫。大家可以嘗試畫 Q 版的自己哦！

③ 幫 Q 版的自己穿上好看的衣服。這是我平常會穿的風格。

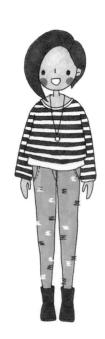

④ 我最愛穿的破洞牛仔褲！

⑤ 加上雙手，把鉛筆痕跡擦乾淨，最後再上顏色就大功告成了！

哈囉，大家好！

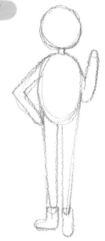 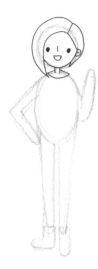 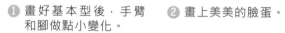 

① 畫好基本型後，手臂和腳做點小變化。

② 畫上美美的臉蛋。

③ 一隻手扠腰，另一隻手做打招呼的姿勢！:)

④ 再來穿上褲子和鞋子！

⑤ 把鉛筆痕跡擦乾淨，最後上色就大功告成了。

## 曼妙的舞姿

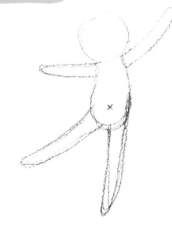

① 這次要畫的是在跳舞的舞姿！先畫好基本型。

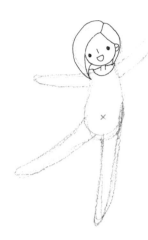

② 然後畫上美美的臉蛋。在紙上也要美美的！

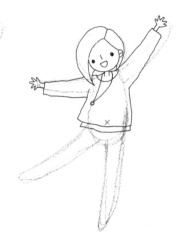

③ 畫好上半身和手。

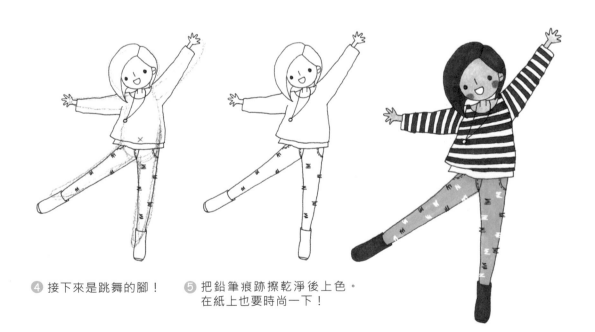

④ 接下來是跳舞的腳！

⑤ 把鉛筆痕跡擦乾淨後上色。在紙上也要時尚一下！

可愛人物 | 27

# MY KITCHEN
## 我的雜貨廚房

Illust by, april

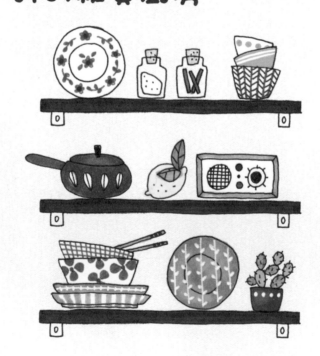

### 迷你仙人掌

❶ 畫一個下窄上寬的四方形。這是迷你花盆！

❷ 花盆上面畫一瓣瓣的仙人掌，再加上密密麻麻的刺。

❸ 塗上漂亮的顏色。仙人掌本身以兩三種不同的綠色塗，效果會更好。÷)

### 堆疊的碗

❶ 畫一個下窄上寬的四方形。

❷ 以對角線堆疊方式，再多畫兩個碗。

❸ 最後用簽字筆在碗身加上美麗的花紋！

### 幾何碗盤

❶ 先從最下面的盤子畫起，然後一層一層加畫上去。

❷ 盤子上面畫兩個碗，然後再加一雙筷子。

❸ 最後畫上花紋或塗滿顏色，北歐風碗盤就大功告成了！

### 藍色鍋子

❶ 先畫一個蓋子。

❷ 再來是胖嘟嘟的鍋子，上面加一些樹葉的圖案。

❸ 畫好手把。

❹ 最後塗上美麗的顏色。

 **其他應用**

把各種不同的廚房
小物放在一起，看
起更有味道。÷D

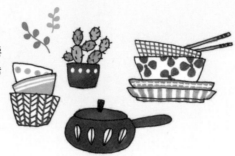

**調味罐**

> ★TIP! 為了呈現玻璃的厚度感，畫內容物時可以留一些餘白。

① 畫一個四方形，
裡面再畫幾個點，
就成了調味罐的
蓋子。

② 接著畫罐身。

③ 然後畫罐子裡的內
容物。

④ 最後再上色就大功
告成了！

**湯匙＋叉子**

① 先畫柄的部分。

③ 塗上顏色就大功
告成了！

② 最後加上湯匙和叉子。

> ★TIP!
>
> ★ 叉子的畫法！
>
>
>
> 抓好彎彎曲曲的間隔就 OK 囉！

## 清涼檸檬

 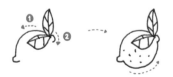 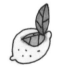

① 依照上面的步驟畫好葉子，以同樣的方式再畫另一片。

② 畫胖胖的檸檬，尾端要凸凸的，完成後畫上幾個黑點。

③ 最後上色，一顆清涼的檸檬就大功告成了！

## 收音機

① 畫一個四方形。

② 在①裡面再畫一個像上圖的四方形。

③ 像②一樣，把四個角連起來。

④ 接著畫上收音機的按鈕和喇叭。

⑤ 最後上顏色。好像真的會有音樂從收音機裡傳出來啊！

★TIP！

收音機旁再多畫一些小物品，看起來會更豐富！

## 杯子

即使是簡單的杯子，只要加上各種圖案也能更漂亮！

### 北歐風盤子

① 畫兩個漂亮的圓圈，當作盤子。÷)

② 盤子上加一些美麗的圖案。最後用麥克筆上色，成品效果很棒呦！

③ 再加一顆檸檬！

---

**其他應用** 嘗試畫上不同的圖案，馬上出現好多北歐風的盤子！

---

### 吊燈

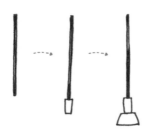 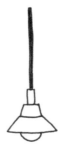 

① 畫一條長長的電線。

② 最下面畫一個長方形。

③ 再畫一個下寬上窄的四方形。

④ 然後畫一顆半露的燈泡。

⑤ 上完顏色，加一些裝飾就大功告成了！

### 隔熱手套

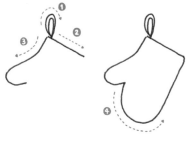

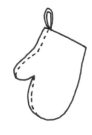

① 畫一個手套的形狀，要看起來厚厚胖胖的。

② 針腳的部分就用點來表現！

③ 最後再畫上多種圖案裝飾，可愛的隔熱手套就大功告成了！

### 平底鍋

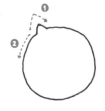
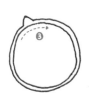
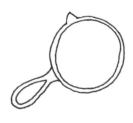

① 畫一個有尖尖開口的平底鍋。

② 加上手把，再做點裝飾就大功告成了。

### 其他應用

試試畫桌巾和筷子，讓畫面更豐富。

如果要在圖畫上寫點小文字，用英文草寫字呈現也ＯＫ！

**牛奶鍋**

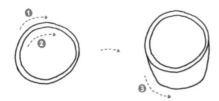 

① 先畫兩個圓圈,然後再畫鍋身。　② 加上長長的握柄。

③ 裡面畫一顆荷包蛋。　④ 畫出鍋子底部。　⑤ 裝有一顆美味荷包蛋的平底鍋就大功告成了!

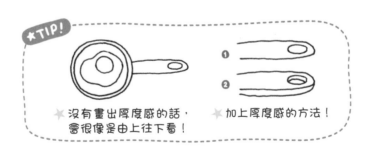

**★TIP!**

★ 沒有畫出厚度感的話,會很像是由上往下看!

★ 加上厚度感的方法!

**湯鍋**

① 畫三個圓圈圈。　② 接著畫鍋耳的部分。　③ 再來是鍋身。　④ 最後上色,加上好看的圖案裝飾。

## 鑄鐵鍋

① 畫三個圓圈圈，中間畫一個
鍋蓋鈕頭。

② 畫出鍋身。

③ 接著是鍋耳部分。

④ 試著用不同顏色
來上色。

## 茶壺

    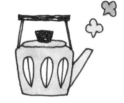

① 先畫茶壺的蓋子和
壺身。

② 再來是茶壺嘴。

③ 畫上握把後，加上葉
子的圖案當作裝飾。

④ 最後塗上顏色就
大功告成了！

## 杓子

① 先畫出圓杓。

② 加上長柄，最後上色
就大功告成了。

## 其他應用

廚房掛勾上吊了各種
不同的廚房器具。:)

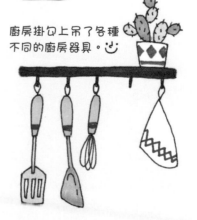

### 量杯

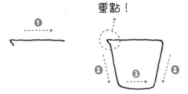

**重點！**

① 依照順序畫好杯身，尖尖的開口部位是重點！

② 畫上握把。

③ 用紅色的筆畫杯身上的字，記得要裝滿水。

### 飯碗＋湯碗

① 依照順序畫出倒扣的碗。

② 然後畫下面的碗，再加上眼睛、嘴巴和鼻子！

**其他應用** 分開畫就是超可愛的飯碗＋湯碗！

### 娃娃湯飯碗

① 畫一個正常的碗。

② 上面畫一個倒扣的碗。

③ 加上臉和手臂，最後塗上可愛朝氣的顏色就大功告成了。

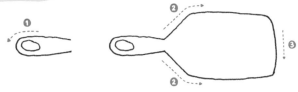

砧板

① 依照順序畫好砧板，從手把的部分開始畫起。

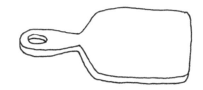

② 加上線條，可以呈現出厚度。

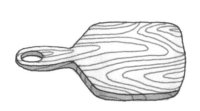

③ 塗滿顏色後，再用更深的顏色畫木頭紋路。

其他應用

砧板上面可以多畫一條魚 😋

★TIP!

★ 木頭紋路！

先練習畫底下的紋路，然後再照著右邊的紋路畫一遍。

**果汁機**

① 畫一個扁扁的蓋子。

② 然後再畫一個長方形當作杯體。

③ 加上手把和底座！

④ 可愛果汁機就大功告成了！

**其他應用**

冰塊

蕃茄＆糖

蕃茄果汁

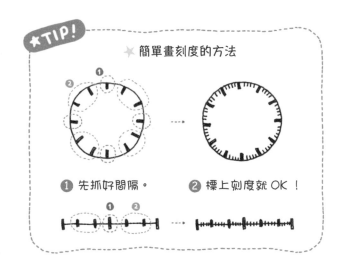

★TIP!

★ 簡單畫刻度的方法

① 先抓好間隔。

② 標上刻度就 OK！

**計時器**

① 畫好數個圓圈圈！

② 最裡面的圈圈抓好間隔，然後畫上刻度。

  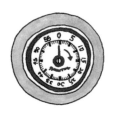

③ 在刻度上標寫數字。　④ 用紅筆畫裝飾和指針。　⑤ 最後塗上喜歡的顏色就
　　　　　　　　　　　　　　　　　　　　　　　　　　　完成了！

**磅秤**

① 先 畫 圓 圓 的 磅　　② 接著畫磅秤的底座。　③ 上面也要畫好！畫歪也沒關
　　秤錶。　　　　　　　　　　　　　　　　　　　　　係！因為這才是手繪的特色。

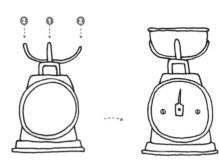 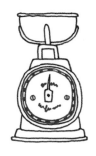 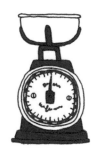

③ 加上秤盤和指針。　　④ 用紅筆塗色、寫字，　⑤ 最後畫上刻度、上色就
　　　　　　　　　　　　　　裝飾磅秤錶。　　　　　　大功告成了！

早午餐時間

BRUNCH TIME

ILLUST BY. APRIL

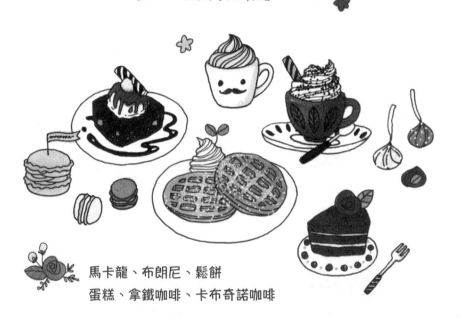

馬卡龍、布朗尼、鬆餅
蛋糕、拿鐵咖啡、卡布奇諾咖啡

### 杯子蛋糕

★TIP! 上完色後，可以用白色筆再畫一些圖案裝飾！

① 先畫一坨一坨的鮮奶油，以及海綿蛋糕的部位。

② 再來是鮮奶油的紋路和杯子，然後撒上滿滿的巧克力碎片，插上小旗子當作裝飾更漂亮。

③ 最後塗上美麗的顏色。好多精緻可愛的杯子蛋糕呀！÷)

### 櫻桃杯子蛋糕

① 先畫櫻桃，然後是層層疊起的鮮奶油。

② 再來畫杯子，最後塗上顏色就大功告成了！

### 愛心杯子蛋糕

① 畫出半個愛心和兩層鮮奶油。

② 然後畫杯子，最後塗上顏色就大功告成了！

### 蛋糕捲

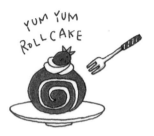

① 先把櫻桃和鮮奶油畫出來，然後是螺旋紋的海綿蛋糕。

② 接著畫強調厚度的線條，然後加一個盤子。

③ 可以在蛋糕上畫出各種水果！

超簡單的玫瑰花畫法!在畫花式蛋糕之前,先
學學如何畫玫瑰花。會畫成捲捲的感覺呦!

★  ⋯► 起始點

　❶ 　❷ 　❸

★ 先畫一個圓圈,然後在裡面畫一個圓圓的三角形!

★ 只要改變中心點的位置,就能
　畫出各種角度的玫瑰花。

★ 可以自行應用,
　試著畫出一整
　朵玫瑰 ÷)

## 玫瑰花的畫法!

❶ 照著順序,耐心地畫出玫瑰花瓣!　　❷ 簡單好畫的玫瑰花大功告成了!

跟著畫可以練習手感÷D

**切片蛋糕**

CRUNKY!

① 先畫前面學過的玫瑰花 + 一片葉子，然後再加上蛋糕！記得盤子最後畫。

② 嘗試用不同方法上色。看起來美味可口的蛋糕就大功告成了！

**花語蛋糕**

① 玫瑰花的中心畫在右上方！

② 塗上各種不同的顏色。

### 玫瑰蛋糕

① 畫一朵前面學過的玫瑰花。

② 接著是蛋糕的下半部。

③ 上完色後,再用白色筆畫幾顆美麗的珍珠。

**其他應用**

**其他應用**

拿鐵咖啡 ♥
超美味的 :)♪

### 外帶飲料

① 先畫好飲料的蓋子,再如法炮製一個在下面,然後加上厚度感。

② 照順序畫出杯子的上半部。

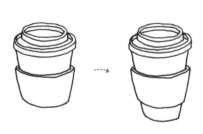  

③ 再來畫隔熱紙和下半部。

④ 加上裝飾文字和吸管。

⑤ 塗上美麗的顏色後,一杯熱呼呼的外帶飲料就大功告成了!

維也納咖啡

① 畫另一種感覺的鮮奶油！

② 完成鮮奶油後，接著畫出杯子。

③ 加上鮮奶油的紋路後，再加一些裝飾。

④ 因為杯子是白色的，陰影處可以用灰色來呈現！

★TIP!

① 杯子和 ② 杯子的差異 :)

① 杯子的杯口比較扁，而且有稜有角。

② 杯子的杯口曲線比較圓。

依照物體本身的型態，選擇比較接近的畫法！

摩卡咖啡

 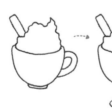 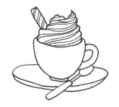 

① 畫一團鮮奶油，上面插一根吸管！

② 接著畫杯子，以及與杯身稍微重疊的湯匙。

③ 再來是盤子，還有鮮奶油和脆笛酥的細節！

④ 塗上美美的顏色，最後用咖啡色的筆幫摩卡咖啡撒上肉桂粉。

鮮奶油的畫法！

看起來好像很難，其實非常簡單！
只要掌握好螺旋紋路，然後順著畫就行了！

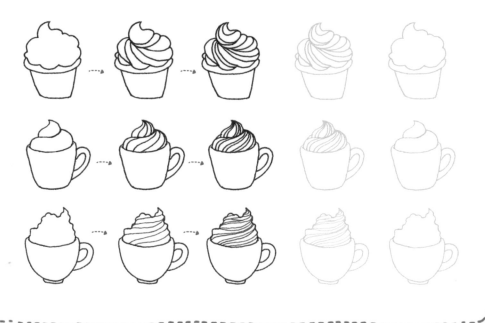

甜甜圈

① 如果覺得基本型比較難畫，
可以先用鉛筆素描！

② 勾勒出線條後，再把之
前的鉛筆痕跡擦乾淨。

③ 加上各式各樣的配料，
就大功告成了！

## 美式咖啡

① 先畫出馬克杯，裡面的美式咖啡香氣四溢著。

② 然後是湯匙和杯墊。

③ 接著畫托盤！

④ 塗上美美的顏色，悠閒下午茶點心OK囉！

## 其他應用

咖啡 & 甜甜圈

## 草莓飲料

① 畫出只露出半邊的草莓和吸管。

② 然後畫下半部的杯子。

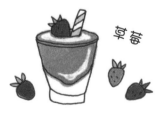

草莓

③ 香甜好喝的草莓飲料大功告成了！

## 檸檬汁

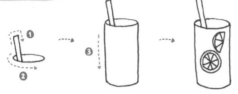  

❶ 先畫杯子和吸管，然後加幾片檸檬。

❷ 接著把飲料倒進去，在吸管上畫裝飾。

❸ 酸酸甜甜的檸檬汁就大功告成了。

## 奧力歐餅乾奶昔

奧力歐餅乾奶昔

奧力歐 & 巧克力杯子蛋糕 :)

❶ 先用鉛筆構圖，分配好大概的位置。

❷ 從奧力歐餅乾開始勾勒線條。

❸ 飲料本身以亮灰色呈現，以更深的咖啡色塗奧力歐餅乾！

## 好時之吻巧克力

❶ 先畫好時之吻巧克力，尾巴要尖尖的。

❷ 照著線條方向畫上紋路，然後畫上長長的尾巴。

❸ 甜滋滋的巧克力就大功告成了 :)

## 馬卡龍

① 先畫上半部的馬卡龍，夾心面邊緣要有皺褶的蕾絲裙邊。

② 加上夾心。

③ 再來畫下半部，插上小旗子會更可愛！

④ 香甜好吃的馬卡龍大功告成了！

## 布朗尼

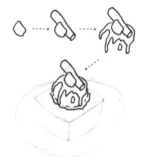  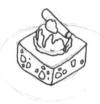

① 先用鉛筆畫出基本構圖，畫出基本型即可！

② 接著畫淋上糖漿的冰淇淋部分。

③ 再來是主角布朗尼。

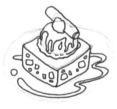  

④ 旁邊要淋上巧克力醬。

⑤ 加上盤子後，把鉛筆痕跡擦乾淨。

⑥ 塗上美味的顏色，甜中帶苦的布朗尼就大功告成了！

布朗尼

## 格子鬆餅

① 如果覺得很複雜，
就先畫基本構圖。

② 用筆勾勒出線條，要從最
前面的鬆餅開始畫喔！

③ 加上鬆餅的厚度感。

④ 下方的鬆餅也用上
面的方式畫。

⑤ 以鮮奶油和薄荷葉裝飾。

⑥ 塗上可口的顏色，再用
白色筆畫糖粉，大功告
成了！

★TIP!

### 往內凹與往外凸的方塊

① 這是平面四方形。

② 下方以線條表現
出立體感。

③ 如果是向內延伸的
立體感，視覺上就
像往內凹。

④ 如果是向外延伸的立體
感，視覺上就像往外凸。

## 手搖磨豆機

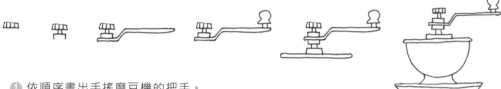

① 依順序畫出手搖磨豆機的把手。

② 再來是磨完後的儲粉槽。

③ 儲粉槽上面再加上小抽屜。

④ 塗上顏色就大功告成了，可以多畫幾顆咖啡豆裝飾。

## 手沖咖啡器具

① 先畫擺在上方的濾器。

② 再來是下半部，裡面要有咖啡。

③ 接著畫細節，像是把手與刻度等等。

手沖咖啡

④ 塗上顏色就大功告成了！

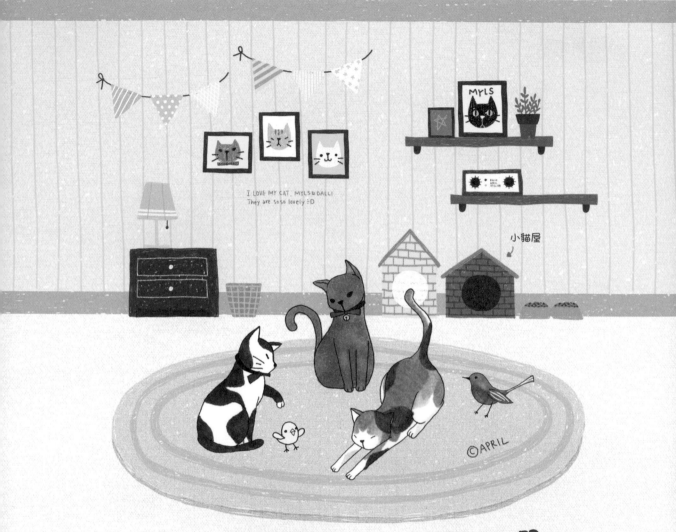

MY LOVELY CAT 俏皮的動物們

## 圓滾滾的小狗

腮紅最後才上哦！

① 簡單畫一個圓形。

② 像蝌蚪蹦出腳那樣，加上尾巴、腳和耳朵。畫完後勾勒線條，別忘了加上可愛的眼睛、鼻子和嘴巴！

③ 圓滾滾的小灰狗就大功告成了！

## 戴領巾的小狗

① 著手之前先想好基本型，這樣畫起來會更簡單。

② 把基本型分成幾個部分，決定好腳、領巾、耳朵、尾巴的位置。

③ 幫小狗戴上領巾。

 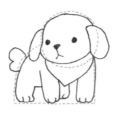 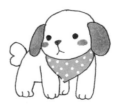

④ 按照順序畫好前腳、後腳和尾巴。

⑤ 線條勾勒完成！

⑥ 戴領巾的可愛小狗誕生囉！

① 畫出基本型。

② 然後是臉，也要戴上領巾！

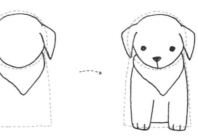

③ 畫上前腳和肚子。

④ 再來是身體和尾巴。

⑤ 用橡皮擦把鉛筆的痕跡
擦乾淨，接著勾勒線條。

⑥ 可愛到忍不住多畫一
支潔牙骨當禮物！÷)

★TIP!

動物也有各種表情！
只要在眼睛和嘴巴做點小變化，就能畫出不同表情的毛小孩÷)

## 帽子小狗

① 先畫基本型,這次要畫的是坐姿。

② 依照順序畫上臉和耳朵!加上一頂帽子和領結,變身英俊瀟灑的毛小孩!

③ 加上胖胖的前腳。

④ 再來是身體,接著畫後腳。

⑤ 最後塗上顏色就大功告成了!

 其他應用

毛小孩集合囉!
畫上幾株青草,毛小孩就
能在公園裡快樂玩耍了!

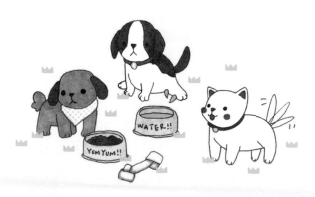

## 小花狗

① 基本型是兩個重疊的圓！

② 先避開耳朵，畫好臉的雛型和項圈，再畫耳朵。

③ 前腳長出來囉！

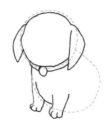

④ 然後是豪邁坐姿的後腳！再加上眼睛、鼻子、嘴巴和臉上的斑紋^-^

⑤ 毛小孩大功告成了！

## 小白

★TIP!
只畫幾條尾巴就能表現出動態感

① 如果覺得無法一次畫好，就用鉛筆先構圖，再勾勒線條。

② 搖來搖去的尾巴。

③ 臉頰紅咚咚的小白完成 :D

# 小狗與小貓的差別!

畫的時候只要把小狗想成男生,小貓想成女生就可以了。小狗的身型會比較粗獷,小貓的身型則比較纖細秀氣,曲線也較柔和!÷D

## 俄羅斯藍貓

① 基本型的線條比較柔和。

② 小貓和小狗的身體比例最大的差異在於,貓的臉非常小。畫上臉和耳朵後,再加上鈴鐺。

③ 腳也會比小狗修長!依照腳、身體、尾巴的順序畫好。

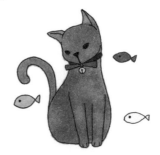

④ 貓給人比較高傲的印象,所以眼尾可以稍微往上翹!▾ᴵ

**小花貓**

① 貓咪的背部曲線比狗狗來得柔和。

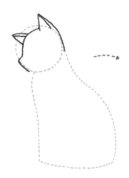

② 畫好臉部和耳朵，再繫上美麗的蝴蝶結。身體曲線也要柔和。

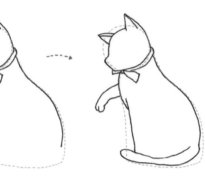

③ 因為是坐姿，尾巴記得縮進去。

④ 畫上前腳和後腳。

⑤ 線條勾勒完成。

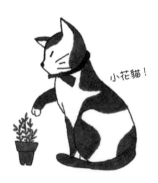

⑥ 再多畫一株貓咪喜歡的貓薄荷吧！

**其他應用**

可另嘗試畫出不同姿勢的貓咪基本型，貓咪睡覺的時候喜歡往內蜷縮÷D

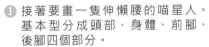

**伸懶腰的喵星人**

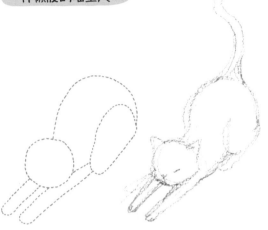

① 接著要畫一隻伸懶腰的喵星人。
基本型分成頭部、身體、前腳、
後腳四個部分。

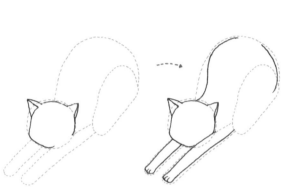

② 畫好臉部，屁股翹翹的，前腳往前伸出去。

③ 屁股延伸到尾巴的曲線，要畫得自然柔和一點。

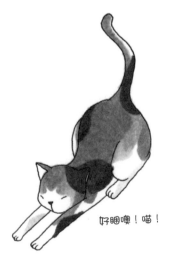

好睏噢！喵！

④ 伸懶腰的三色喵星人完成了！
從比較渾濁的顏色開始上色。

## 黃色小鴨

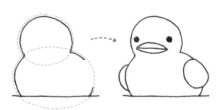

❶ 基本型是兩個重疊的圓圈。

❷ 接著畫頭部和身體。畫身體的時候，記得要預留翅膀的位置。

❸ 加上樹枝，還有浮在水面上的感覺。讓人懷念的黃色小鴨就大功告成了！

## 小鳥

❶ 畫出小鳥的身體和尾巴。

❷ 再來是喙、眼睛、翅膀，以及細長的腳。

❸ 塗上漂亮的顏色就大功告成了！

★TIP!

小鳥雖然看似簡單好畫，其實要畫出優雅的姿態並不容易，
若能想成是在畫太極圖，就會變得容易許多！
左圖藍色的部分就是小鳥的身體 :)

兩隻美麗的小鳥棲息在樹枝上頭 ÷D

## 母雞與小雞

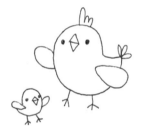
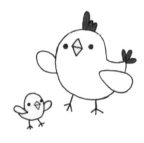

① 畫出母雞的身體和一邊的翅膀。

② 接下來完成剩下的其他部位，然後以同樣的方式畫一隻小雞。

③ 畫上眼睛和嘴巴。

④ 最後塗上漂亮的顏色，可愛的母雞和小雞就大功告成了！

## 杯中兔

① 先畫好探出來的頭部和前腳！

② 加上耳朵，再來是杯子！好一隻躲在杯子裡的可愛小兔。

③ 杯身加上美麗的圖案吧！

## 長頸鹿

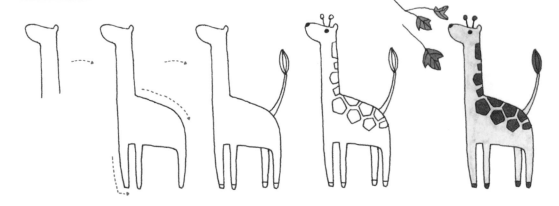

① 要畫一隻脖子長長的長頸鹿,加上後腳還有尾巴。

② 最後畫長頸鹿身上的斑紋、眼睛、角就完成了。牠正想吃樹葉呀!☺

## 泰迪熊

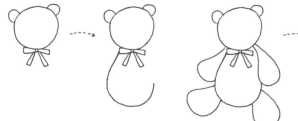

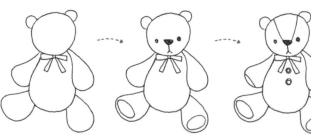

① 先畫小熊的臉,然後繫上漂亮的蝴蝶結。

② 加上圓滾滾的身體、四肢,再來是眼睛、鼻子、嘴巴和鈕釦。

③ 腳底、蝴蝶結、頭部畫紅色格紋,加上裝飾,可以用白色筆畫出針腳!

**其他應用** 可以試著將動物擬人化！

短髮的喵星人加上無辜的表情，看起來有點高傲呀！^-^
手上拿著一杯咖啡的小兔兔，宛如一位溫柔少女。
小熊則是一位風度翩翩的紳士。
利用動物的特性為牠們加上一些裝扮，是件有趣的事，
當然不必拘泥許多刻板印象，盡情揮灑創意，
就能畫出匠心獨具的動物畫，
趕快為其他動物變身吧！^-^

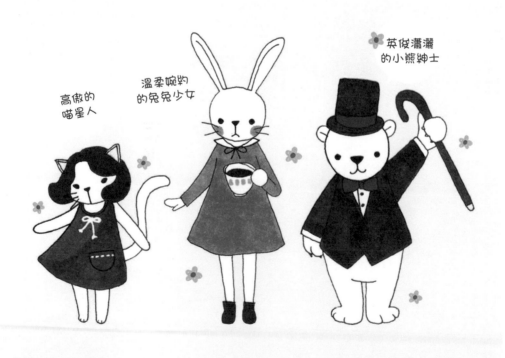

高傲的
喵星人

溫柔婉約
的兔兔少女

英俊瀟灑
的小熊紳士

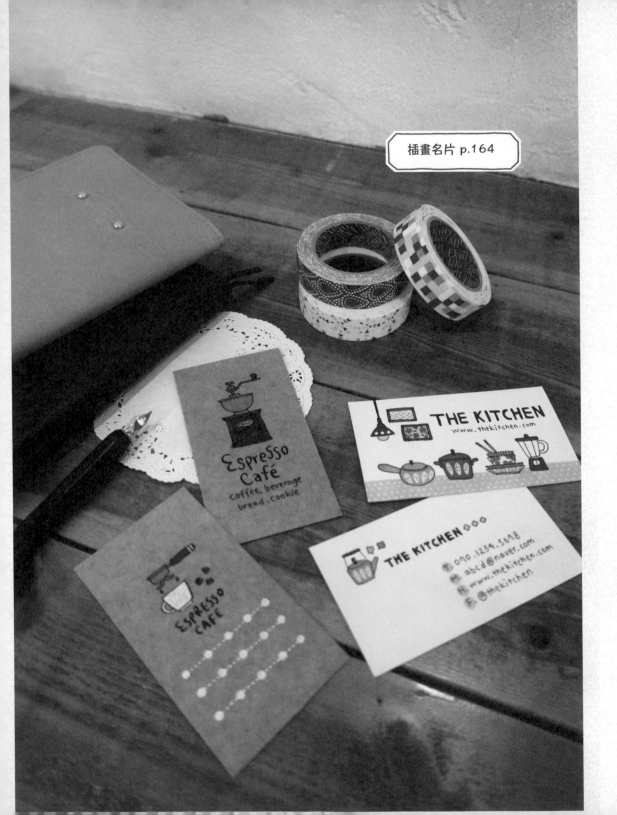

插畫名片 p.164

手繪書籤 p.166

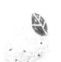

# PART.2

# 用色鉛筆
# 啾啾啾啾開始畫

營造溫暖氛圍的色鉛筆手繪，
可以做許多用途喔！

美好季節＆紀念日，來去野餐小點
心、很有 FU 的懷舊風小物復古花卉
與植物，讓畫畫豐富你的每一天！

# 工具介紹

- **色鉛筆**　色鉛筆是上色工具當中，最方便使用、容易上手的，基本上分成油性和水性兩種。

> 書上標示的號碼是我使用的 Prisma（油性）色鉛筆的色碼，使用他牌的色鉛筆也沒關係，可以用類似的顏色代替。

- **延長筆桿**　當鉛筆或色鉛筆短到難以使用時，延長筆桿便能派上用場，讓色鉛筆物盡其用，絲毫不浪費！

- **白色筆**　主要是用在畫畫收尾階段，描繪細節最適合。

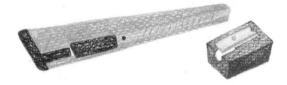

- **美工刀**　可用來削鉛筆，依照喜好削尖或削鈍！

- **削鉛筆器**　想要把鉛筆削尖時，如果覺得美工刀不好用，可以改用削鉛筆器。

● 小垃圾桶　　　削色鉛筆時，可以在下面墊一個小垃圾桶，屑屑才不會亂飛！小垃圾桶若太高，墊起來不方便使用，最好選擇低矮的。

● 素描簿、紙　　色鉛筆畫在不同材質的紙上，呈現出的效果不一樣！可依照想要的感覺、材質選擇。紙張選對了，便能完成更令人滿意的作品。底下是色鉛筆畫在不同紙上的感覺。

畫在不同材質的紙張上，會呈現不同的效果。

A4 用紙　　　　一般素描簿　　　　圖畫紙　　　　彩色美術紙

# 使用色鉛筆小 TIPS ！

較鈍！　　較尖！

## ❶ 一枝筆兩種線條

使用色鉛筆畫畫時，總會發現有一面會比較鈍，一面比較尖。尖銳的面可用來畫細節與線條，較鈍的那面則可用來塗大範圍。

## ❷ 色鉛筆的濃度變化

色鉛筆的特性是越畫顏色會越濃，畫畫的時候可依照需求調整濃度。

越畫越深！

## ❸ 線條粗細調整

畫線條時，可以用力道來控制線條的粗細。可以比較用相同力道畫的線條，以及時而用力、時而放鬆時所畫線條的差異。

用相同力道
畫的線條

用不同力道
畫的線條

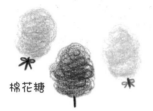

棉花糖

範例

練習畫畫看蓬鬆的棉花糖，
要有若隱若現的感覺。
用不同的力道畫，顏色看起來會有深有淺！

書上標示的號碼是我使用的 Prisma（油性）色鉛筆的色碼，使用他牌的色鉛筆也沒關係，可以用類似的顏色代替。

**④ 混色**

將不同色的色鉛筆加在一起，就能混搭出好幾種顏色效果，就算使用相同的顏色，用的順序不同，畫出來的感覺也有差異，可以多多嘗試各種混色效果！

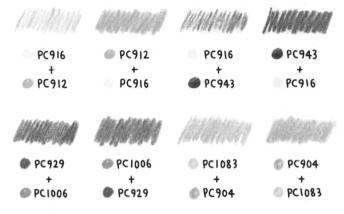

PC916
+
PC912

PC912
+
PC916

PC916
+
PC943

PC943
+
PC916

PC929
+
PC1006

PC1006
+
PC929

PC1083
+
PC904

PC904
+
PC1083

在上圖中，前面的色碼表示最先上的顏色！

**⑤ 依照線條方向畫**

上色的方向也會影響成品的效果，如果按照線條的方向塗色，作品可以呈現最佳的效果。

塗圓形的時候，可以照著圓形的方向塗。

由上往下延伸的感覺。

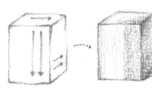

四方形就以直線的方式塗。

# ❻ 橘子的呈現方式

不同的塗色方法，畫出來的感覺會不一樣。

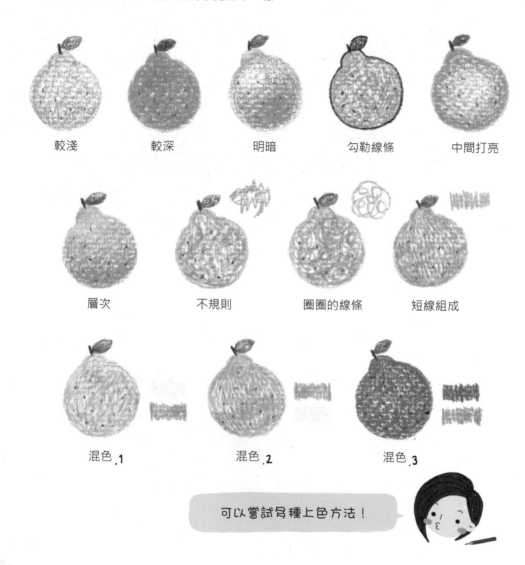

較淺　　　　較深　　　　明暗　　　　勾勒線條　　　中間打亮

層次　　　　不規則　　　圈圈的線條　　短線組成

混色.1　　　　混色.2　　　　混色.3

可以嘗試各種上色方法！

# 垃圾桶DIY

很多人削鉛筆時，會在下面墊一張紙，
但是鉛筆的屑屑、粉末還是會飛得到處都是，把桌子弄髒。
萬一細屑不小心飄到圖上面，嚴重的話，整張甚至要報銷。
為了解決這個問題，通常我會利用廢紙做成小垃圾桶，
做法非常簡單，而且只需要一張紙就能完成。

① 先準備一張紙。　② 直和橫的方向各摺出四等分。

③ 上下往內摺，然後依摺線，四個角往內摺成三角形。

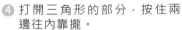
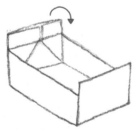

④ 打開三角形的部分，按住兩
　邊往內靠攏。

⑤ 最後將多餘的部分往內收進去，
　垃圾桶就大功告成了！

# 美好季節&紀念日

# HAPPY DAY! :)

ILLUST bY. APRIL

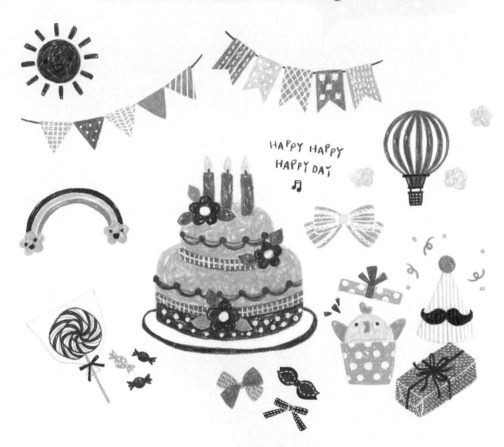

HAPPY HAPPY
HAPPY DAY
♪

太陽

● PC926

① 先畫一個圓，上下左右各抓出一個位置畫小長方形。

② 在四個小長方形之間，再畫幾個小長方形，這就是溫暖的陽光。

③ 加上眼睛、鼻子和嘴巴，太陽就大功告成了！

月亮

● PC917

① 畫出彎月的形狀，兩個彎月角要有弧度！

② 在一邊畫上突出的鼻子！

③ 加上眼睛、鼻子和腮紅。就是一個微笑的月亮！

★TIP!

   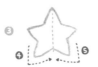 

① 先畫星星的一個尖角。

② 然後旁邊再勾兩個尖角。可以想成是在①尖角的藍色延伸點線上畫②、③尖角。

③ 下面再勾兩個尖角！①尖角往下對過去就是④、⑤尖角的位置。

## 流星

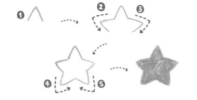

① 依照前面的方法，
畫一個星星。

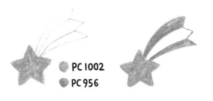

● PC1002
● PC956

② 然後再加上三條流星尾。

● PC905

③ 快點對著流
星許願 ♥

## 雲朵

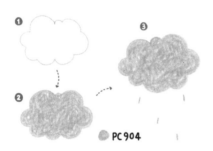

● PC904

① 畫出一朵雲，然後上色，
雲朵下面加幾滴細雨點。

雲朵＋雨

其他應用

下雪

② 然後再多畫幾滴大雨滴，下著
珍珠雨的雲朵就大功告成了！

## 彩虹

● PC904　　PC1003
● PC924　　● PC909

① 先畫兩朵雲，然後在雲朵之間畫彩
虹，彩虹不一定得畫齊七種顏色。

② 塗上美麗的顏色，為雲朵畫上可愛表情，
充滿希望的彩虹就大功告成了！

## 雨傘

● PC 929

● PC 931
● PC 935

① 畫出撐開的雨傘。一邊圓圓的，
一邊尖尖的。

② 塗上美麗的顏色。

③ 加上傘骨和手把就
大功告成了。

## 雪花

● PC 933

① 先畫出一個六角型，再畫
出三條交叉的直線。

② 以三條線為基準點，
畫出六個角。

③ 直線尾加上雪花紋，然後再
加深線條就大功告成了。

**其他應用**

試著在雨傘
上畫各種圖
案做裝飾÷D

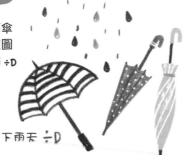

下雨天÷D

**其他應用**

各種造型的雪花！

### 雪人

● PC1051

● PC924
● PC911

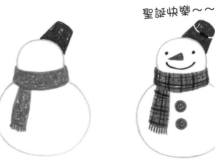
聖誕快樂～～

① 先畫一個半圓形，
然後加上一頂帽子。

② 因為天氣很冷，所以要幫雪人加上
圍巾。接著再畫上圓滾滾的身體。

③ 加上眼睛、嘴巴和鈕
釦就大功告成了！

### 聖誕襪

● PC924

● PC908

① 先畫一個歪歪的長方
形，下面再畫一支襪
子的形狀。

② 因為要掛在牆上，
所以要加上繫繩，
然後把顏色塗滿。

③ 最後加上一些裝飾，用白
色筆畫出針腳和雪花。

### 聖誕樹

● PC908

● PC917
● PC947

① 畫三個重疊的三角型，把顏色塗滿，
這就是聖誕樹了。

② 加上樹幹和星星，利用白色筆畫出積雪！

## 鯛魚燒

真美味

● PC942

● PC943

① 先畫一個圓，然後加上尾巴和魚鰭。

② 把顏色塗滿。

③ 用更深的顏色勾勒出眼睛、嘴巴和魚鱗，屬於冬天的小吃鯛魚燒出爐了！

## 楓葉

● PC924

① 依序畫好線條，這些線條等一下就會變成葉子。

② 從正中央開始加上葉身。

③ 葉柄的尾端要畫厚一點！

## 萬聖節南瓜

● PC921

● PC1005
● PC935

① 先畫一個橢圓形，然後兩邊各加一個橢圓形，組成南瓜的形狀。

② 塗顏色時，重疊處要稍微留白。

③ 加上南瓜蒂，再以黑色畫上眼睛、鼻子、嘴巴，萬聖節南瓜就大功告成了！

### 學士帽

★TIP! 帽子和帽穗重疊的部分要稍微留白，然後再塗色

 ● PC935　 ● PC917　

1️⃣ 先畫一個菱形，要預留帽穗的位置，菱形畫好後加上帽穗。

2️⃣ 畫帽身以前，先把裝飾用的帽穗畫好。

3️⃣ 最後加上帽身就大功告成了！

### 棒棒糖

 ● PC926　　 ● PC1002　

1️⃣ 先畫一個蝸牛圓，然後從中間開始加上螺旋紋。

2️⃣ 在棒棒糖的空白處，塗上淡淡的黃色。

3️⃣ 最後加上美麗的包裝，好吃的棒棒糖就大功告成了！

### 熱氣球

 ● PC929　 ● PC946　

1️⃣ 先畫一個開口的小四方形，然後加上熱氣球。

2️⃣ 替熱氣球畫一些裝飾，再畫上吊籃。

3️⃣ 最後把熱氣球和吊籃連接起來，大功告成了！

## 可愛彩旗

● PC992

● PC1027
● PC905

★TIP!
旗子的排列要有一點弧度。

● PC903

① 畫一個倒三角型。

② 然後往兩邊延伸出去，再多畫兩面旗子，視覺上要對稱，最後在兩端加上繫繩 ÷)

③ 利用白色筆在旗子上畫一些花樣，獨一無二的可愛彩旗就大功告成了！

其他應用　可以多嘗試不同造型與圖案的彩旗！

## 蝴蝶結

PC1012　　PC928

① 先畫蝴蝶結中央的珠珠，然後再用粉紅色畫蝴蝶結。

② 重疊的部分稍微留白，塗滿顏色後再用白色筆畫上蕾絲。一整個充滿少女情懷呀！

★TIP!
嘗試不同的蕾絲花樣！

## 生日帽

● PC1024 　　 ● PC903 　　　　　 ● PC935

① 畫一個三角錐的形狀，頂端加一顆球，再畫上可愛的圖案。

② 加上鬍子以後，造型可愛獨特的生日帽就大功告成了！

## 其他應用

## 小雞禮盒

● PC922 　　　 ● PC917 　　　 ● PC1002 　　　　　　 ● PC1027

① 畫一個四方形，然後加上探頭的小雞。

② 加上雞冠、嘴巴和翅膀，接著在小雞頭頂畫盒蓋。

③ 把盒子稍微裝飾一下 ^-^

## 生日禮物

● PC934

① 畫一張蕾絲紙。

② 蕾絲紙下面畫禮物，記得綁一個蝴蝶結。

③ 替包裝紙加上一些圖，好看又大方的禮物就大功告成了！

★TIP! 蕾絲不太好畫，技巧是先畫一個半圓，再加上蕾絲邊，就會簡單很多！

## 貼心小禮

 ● PC941

 ● PC924

① 畫一個立體長方形。

② 依照順序加上紅色蝴蝶結。

③ 這次改用牛皮紙來包裝禮物吧！

## 生日蛋糕

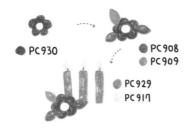

● PC930　　● PC908　● PC909　● PC929　● PC917

 ● PC928

① 依照順序畫好花朵和蠟燭。

② 然後加上兩層蛋糕。

③ 再加上幾朵花當作做裝飾。

美味的蛋糕

④ 塗上美美的顏色，好吃的蛋糕就大功告成了！

其他應用

舉行生日派對囉！

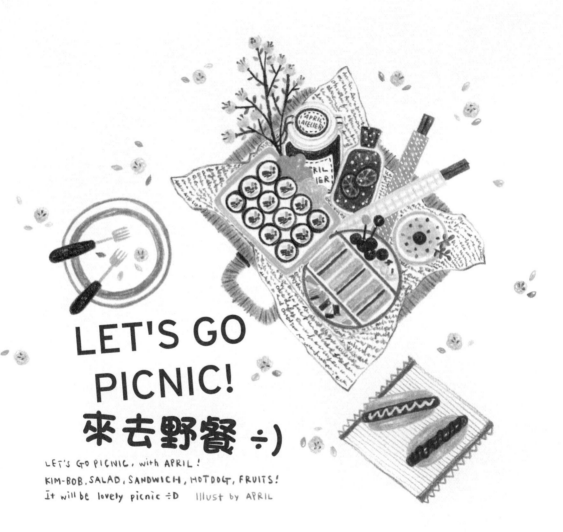

# LET'S GO
# PICNIC!
# 來去野餐 ÷)

LET'S GO PICNIC, with APRIL !
KIM-BOB, SALAD, SANDWICH, HOTDOG, FRUITS!
It will be lovely picnic ÷D   Illust by APRIL

## 漢堡三明治

 PC942　　 PC1034　　　　

① 先畫最上面的漢堡皮，然後隨意塗　② 再加上蔬菜、漢堡　③ 在漢堡皮上撒些芝麻
　 上顏色。麵包皮那面顏色塗深一點。　　 肉等多層餡料！　　　 粒，再插上漂亮的旗子
　　　　　　　　　　　　　　　　　　　　　　　　　　　　　　 就大功告成了！

## 三角三明治

 PC1034　　 PC942　　　　

① 先畫一片三明治吐司。　　　　　② 邊緣處用較深的顏色畫，然後　③ 補上另一片吐司，
　　　　　　　　　　　　　　　　　　 加上火腿片、起司和蔬菜餡料。　　 美味三明治就大
　　　　　　　　　　　　　　　　　　　　　　　　　　　　　　　　 功告成了！

其他應用　　　　　　　　　　　　　　　　　　其他應用

漢堡三明治也
可以畫成漢堡。

漢堡 ＋ 可樂

三明治平面構圖！

## 熱狗

● PC922　　　　● PC1003

野餐的良伴

① 先畫長長的熱狗，然後淋上醬料，
　再來幫熱狗上色。

② 上、下各加上一片麵包，
　好吃的熱狗就大功告成了！

## 蛋吐司

● PC1034

① 用色鉛筆畫一個
　四方形，四個角
　要有點弧度。

② 替吐司上色，中間預留荷
　包蛋的位置。

③ 用較深的顏色畫吐司邊，
　然後撒上一些巴西里粉，
　美味蛋吐司大功告成了！

## 爆米花

★TIP! 爆米花就像小花一樣，一顆一顆圓圓的！

● PC901

● PC1003
● PC1034
● PC942

① 先畫爆米花盒子，上面
　像蕾絲邊一樣圓圓的。

② 開始裝飾爆米花盒子。

③ 然後裝入滿滿的爆米
　花。可用幾種不同顏色畫爆米
　花，效果會更棒！

## 薑餅人

● PC943

① 這次要畫俏皮可愛的薑餅人，依照順序畫臉部、手和腳。

② 開始塗顏色。

③ 再用白色筆裝飾薑餅人就大功告成了！

## 甜筒冰淇淋

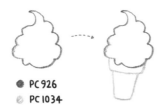
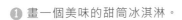

● PC 926
◉ PC 1034

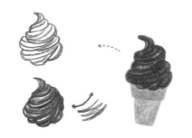

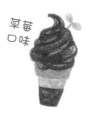

草莓口味

① 畫一個美味的甜筒冰淇淋。

② 為甜筒塗上美美的顏色。一邊想像冰淇淋球的樣子，一邊畫出紋路，顏色要塗深一點。

③ 再加上一些配料就大功告成了！

其他應用

嘗試畫出不同造型的薑餅人！

各種薑餅 ÷D

其他應用

只要在配料、顏色做點變化，就能畫出許多口味的甜筒冰淇淋。

葡萄口味

巧克力口味

## 法式開胃小點心

 PC1034　 PC1003

開胃小點心
炒蛋
一片水煮蛋
蕃茄
起司
蘇打餅乾

① 這次要畫法式開胃小點心！依序畫
　出起司、蕃茄片、水煮蛋片和炒蛋。

② 最後再用薄荷葉裝飾。加上一
　些說明文字，看起來更專業喔！

其他應用

把食材一一畫出來寫成食譜。

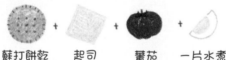

蘇打餅乾　　起司　　蕃茄　　一片水煮蛋

炒蛋　　香草　　蛋沙拉小點心

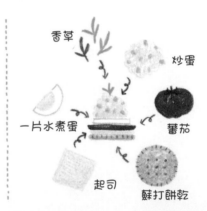

香草
炒蛋
一片水煮蛋
蕃茄
起司
蘇打餅乾

其他應用 由上往下看的平面圖！

① 畫兩個圓圈，加上星星造型的胡蘿蔔
　片，然後上色。

② 最後用紅色、綠色當
　蔬菜裝飾。

## 棍子麵包

◎ PC1034

① 畫一根長長的棍子
麵包雛型。

◎ PC1084

② 然後塗上美麗的顏色。

③ 開口處用一些點點裝
飾，美味的棍子麵包就
大功告成了！

## 鬆餅

① 畫兩個重疊的圓圈。

◎ PC942

② 把顏色塗滿，中間要預留畫
香蕉片的位置。下面的鬆餅
顏色塗深一點。

● PC943

● PC945

③ 再用更深的顏色混色，讓視
覺上產生些許烤焦的效果。

PC940

④ 加上香蕉片。

● PC932

⑤ 用紫色畫幾顆藍莓 ÷D

楓糖漿

⑥ 盤子上多畫幾片個香蕉片、藍莓做裝
飾，香甜可口的鬆餅就大功告成了！

★TIP!
魚卵用兩種顏色畫，效果會更好！……

① 畫一個長方形，然後
塗上黑色。

② 用黃色和橘色
畫魚卵。

③ 再插上小豆苗當
作裝飾。

④ 試著用綠色、紅
色等多種顏色畫
上魚卵。

海苔壽司

● PC 926
○ PC 916
◐ PC 909
◕ PC 937
◌ PC 942

其他應用

① 用黑色畫一個圓圈，然後加上
壽司料：有火腿、醃黃瓜、小
黃瓜、牛蒡、魚板和胡蘿蔔！

② 把 壽 司 海 苔 畫
完，美味壽司就
大功告成了！

把壽司裝在
便當盒裡 ^-^

三角飯糰

其他應用

另外畫上盤子、餐墊裝飾！

● PC 1063

● PC 922
● PC 909

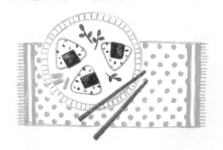

① 畫一個有圓圓角的三角
形，然後加上海苔片。

② 用許多蔬菜裝飾
的三角飯糰就大
功告成了！

### 章魚熱狗

● PC926

**其他應用**

把章魚熱狗裝在盤子裡。

① 章魚熱狗是便當菜的固定班底呀！

② 塗上美麗的顏色，加上眼睛、鼻子和嘴巴就大功告成了！

### 鰻魚握壽司

● PC945  　　　　　● PC944  　　鰻魚握壽司

① 先畫好鰻魚握壽司的雛型，然後依照紋路，替好吃的鰻魚片上色！

② 畫出飯粒，用較深的顏色勾勒鰻魚片的線條。

③ 最後加上壽司海苔，好吃的鰻魚握壽司就大功告成了！

**其他應用**

只要把鰻魚的顏色改為黃色，就變成蛋握壽司囉！

★TIP!

飯粒的畫法……

畫鰻魚片時，只要像這樣用深、淺顏色畫橫線就可以了÷)

### 蝦握壽司

 ● PC939

① 先畫出蝦握壽司的雛型，上色時，蝦子中央塗稍微深一點的顏色。

 ● PC926

② 尾巴用更深的顏色畫！

## 玉子燒

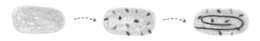

① 畫圓角的長方形，把顏色塗滿後，加上紅色、綠色的蔬菜，再用深一點的褐色呈現玉子燒捲起來的紋路。

② 利用不同的黃色畫出厚度，好吃的玉子燒就大功告成了！

③ 一整盤的玉子燒！

## 蝦仁蛋炒飯

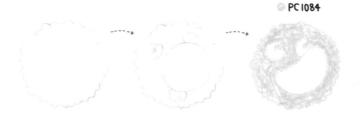

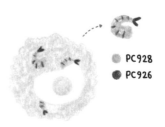

① 先畫出蝦仁蛋炒飯的雛型，塗上顏色，記得預留畫蝦仁和荷包蛋的位置喔！

② 幫蝦仁和荷包蛋上色。

來一盤
蝦仁蛋炒飯

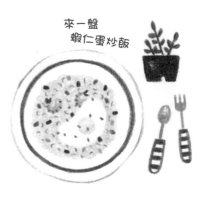

③ 加上紅椒丁、胡蘿蔔丁和綠色的蔬菜丁。

④ 再來是加強飯粒，並且撒上少許的巴西里粉。

⑤ 最後裝在美麗的盤子裡，好吃的蝦仁蛋炒飯就大功告成了！

## 泡麵

● PC1034

*TIP!
捲捲的泡麵

① 畫一個韓國泡麵鍋！

② 加上鍋耳後，中間加上雞蛋和各種蔬菜！

③ 先畫捲捲的泡麵，最後畫紅色湯汁！

## 炸醬麵

● PC946
● PC945

① 先畫盛裝炸醬麵的盤子。盤子邊緣加上很有中國風的花樣。

② 畫出炸醬的雛型，然後加上綠色的小黃瓜絲，並且把炸醬的顏色塗滿。

● PC1034

③ 最後畫上若隱若現的麵條，讓人食指大動的炸醬麵就大功告成了！

## 其他應用

吃炸醬麵一定要配醃黃瓜！

辣炒年糕

● PC922　　● PC924

❶ 畫 一 盤 辣 炒
年糕的雛型。

❷ 辣炒年糕的湯汁顏色要比年
糕要深，最後加上蔥花就大功
告成了！

其他應用

辣炒年糕＋一碗湯

---

氣泡水

● PC909　　● PC1034

檸檬氣泡水

❶ 先畫水瓶和蓋子，然後加上標
籤紙。

❷ 瓶 身 塗 滿 綠 色，
綠油油的感覺。

❸ 用白色筆寫標籤上的
文字，大功告成了！

---

蘋果汁

*TIP!
文字不一定要寫得很清楚，可以用草寫字母來表示⋯⋯

● PC942

蘋果汁

❶ 一樣先畫出瓶子和蓋子，然後塗滿蘋果
汁的顏色，記得預留畫標籤的位置。

❷ 觀察市售蘋果汁上面的標籤，然後依
樣畫葫蘆，再畫一顆蘋果當裝飾吧！

## 藍莓果醬

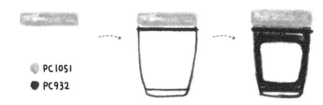

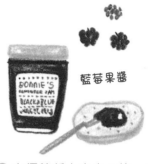

藍莓果醬

● PC1051

● PC932

① 先畫蓋子和瓶身，然後塗滿顏色，記得
預留畫標籤紙的位置。

② 在標籤紙上寫字！挖一口果
醬塗在麵包上，太好吃了！

## 巧克力

● PC924

巧克力

① 用紅色畫兩個長方形。

② 在包裝紙上畫美
麗的圖案。

③ 中間寫上巧克力的名字，
香甜巧克力大功告成了！

## 奶油三明治

Kid-O

● PC924
PC916

① 用黃色畫奶油三明治的包
裝，中間的字用紅色筆寫。

② 觀察奶油三明治的包裝，不一定要把所有細節
都畫進去，比較難的部分可以省略，將重點畫
出來就 OK 了。

● PC906
● PC943

③ 包裝撕開的部分用較深的顏色畫，再
加上底下的文字就大功告成了！

## 醃漬辣椒罐頭

🔵 PC1034
🟢 PC1005

⚪ PC916
⚫ PC924

① 先畫好蓋子，然後以土黃色和橄欖色塗上顏色。玻璃罐用橄欖色畫。

② 以黃色、橄欖色、紅色裝飾標籤紙。

🟢 PC1005
⚫ PC908

⚪ PC989

辣椒罐頭

③ 加入罐子裡的辣椒。一邊想像辣椒的形狀，一邊畫。

④ 然後用淺綠色塗滿空白處。

⑤ 標籤紙上加一些文字，罐頭就大功告成了！

其他應用

如果全部畫在一起，就是一堆好吃的食物囉！

## 在包裝上寫字

★ 當字體為白色，或比背景色還要深時：

❶ 先把要寫文字的空間空出來，然後依照字數畫出格子。接著寫上文字，畫格子的線條顏色要和背景色相同。

❷ 把文字之間的空隙填滿，最後將文字上色就可以了！

★ 當字體的顏色比背景色淺時：
　把文字之間的空隙填滿，最後將文字上色就可以了！

# 我的 工作室 APRIL ATELIER 復古風小物

## 復古剪刀

  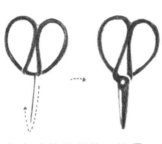 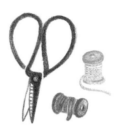

● PC948

① 先畫一顆愛心，然後依照順序
畫好剪刀柄。

② 完成剪刀柄後，接下
來是刀刃的部分。

③ 畫好兩邊刀刃，復古
剪刀就大功告成了！

## 線捲

● PC1072　● PC924

① 畫一個有點弧度的長方
形，然後畫密集的橫線呈
現出線捲的樣子。

② 最後加上線頭，還有
線捲紙裝飾。

③ 替線捲紙加上圖案，寫
上文字就大功告成了。

## 其他應用

嘗試畫其他
造型的線捲！

★TIP!

① 畫的時候，試試換成
不同的力道畫橫線。

② 外露的線頭也是一
樣，線頭可以畫出有
點分岔的感覺。

## 針插

*TIP! 畫一個圓圈，中間再用白色筆畫四個點，就是鈕釦了！

● PC1054 　　● PC1051
　　　　　　　● PC1056

① 畫一個比較寬的長方形，以及
兩個比較窄的長方形，上面加
一個圓弧，就是針插的部分。

② 加上瓶身和針插上
的珠針。

③ 珠針加上裝飾，瓶子裡
再畫幾顆鈕釦就大功告
成了！÷D

## 縫紉機

● PC992

① 先畫縫紉機主體！

② 然後塗上顏色，白色
的地方不要塗。

● PC1060
● PC940

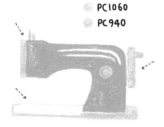

③ 加上一些轉輪等細節。

④ 把每一個細節畫好。

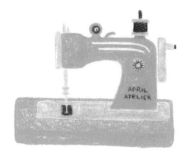

⑤ 然後把線捲裝上去，縫
紉機的顏色和線捲的顏
色非常搭 :D

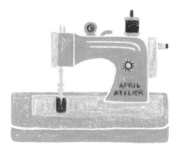

⑥ 用白色筆勾勒出邊緣線
條，看起來更有立體感。

## 茶壺

- ⬤ PC1008
- ◉ PC956

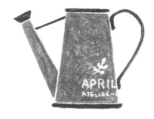

① 畫一條粗線，往下畫一個梯型當壺身，然後加上壺底和壺柄。

② 再來是壺嘴，最後用白色筆裝飾。

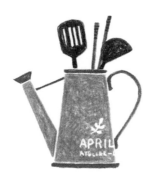

③ 放入一些廚房小工具！

**其他應用**

往前傾斜的茶壺加上水珠，美麗的茶壺大功告成了！

## 雞蛋籃

- ◉ PC1084
- ◉ PC940
- ◉ PC1034

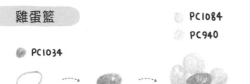

① 以黃色系顏色畫幾顆疊放在一起的雞蛋。

- ⬤ PC1074

② 加上裝雞蛋的籃子和網狀的線條。

③ 提把以千鳥紋呈現。

④ 畫鐵絲時，先從最外側開始往內畫，然後把空隙塗滿！

藤編籃

● PC945

① 先畫一個籃子，因為等一下會畫一條布蓋在上面，所以兩邊的高度要不對稱。

② 幫籃子上色，從最下面開始畫，要有藤編的感覺。

③ 用相間的短橫線就能畫出藤編的感覺。

● PC946
○ PC940

④ 用較深的顏色勾勒邊緣線條，然後加一條蓋在籃子上的布。

⑤ 最後畫上提把，藤編籃子就大功告成了！

## 鬧鐘

畫時針的順序 ⋯⋯ **1 2 3 4 5 6 7 8 9 10 11 12**

🔘 PC1021

   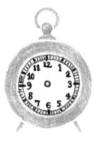

❶ 先畫一個圓，下面兩支尖尖的腳，還有最上面的裝飾。

❷ 裝飾時鐘面，仔細把基準線和數字畫上去。

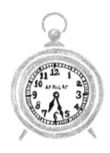

❸ 最後再畫上時針和分針，鬧鐘大功告成了！

★TIP!
指針的畫法

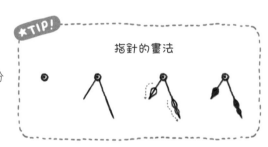

## 計算機

🔘 PC1083

🔘 PC 903
🔘 PC1072
🔘 PC1056
🔘 PC 935
🔘 PC 924
🔘 PC 922

❶ 畫好計算機長方形的按鍵部分，用色鉛筆把顏色塗滿！

❷ 將顯示螢幕小方格塗滿灰色，用白色筆畫出按鍵上的數字，懷舊計算機就大功告成了！

## 電風扇

● PC1072

♥ PC1069

● PC1074

① 畫四個圓圈，然後上下左右各畫一條線！

② 加上風扇葉片。

③ 最後再畫底座，電風扇就大功告成了！

★TIP!

風扇的畫法！

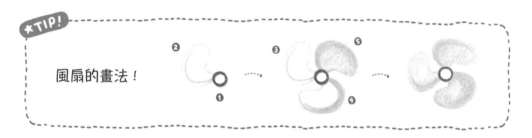

其他應用

把前面畫過的物品聚在一起，就成了一間專業的工作室！

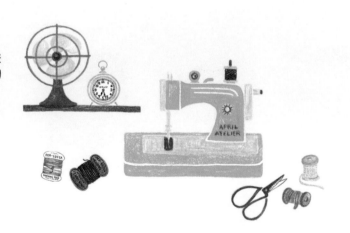

**電話**

  PC 1005

① 畫好電話主機後上色，記得預留撥號盤的位置。

② 主機與撥號盤之間留一點餘白，塗上顏色，再加上底部和話筒。

  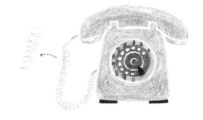

③ 話筒塗上顏色。

④ 加上撥號盤與數字。

⑤ 最後加上連接話筒和主機的電話線就大功告成了！

★TIP!

**撥號盤畫法**

乍看之下好像很困難，其實都是由圈圈組成的。

先畫兩個大圈圈，然後再畫十個小圈圈，最後把空隙塗滿顏色、標上數字就 OK 了！

**拍立得**

 *TIP! 上完色後，可以用白色筆再畫一些圖案裝飾！

● PC1063
● PC939

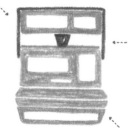

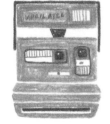

① 依照順序畫相機的主體，塗顏
色時，銜接處要稍微留白。

② 加上剩下的部分，
有好多長方形！

③ 最後補上細節就
大功告成了！

**底片**

● PC935

● PC1056
● PC917
● PC1051

● PC941

① 平常很少見底片了，先畫幾個
不一樣大的長方形。

② 底片兩邊畫不同
顏色的小長方形。

③ 然後是拉出來的底片。

④ 底片加上洞洞後，把顏色塗滿。

⑤ 用白色筆寫上文字，相
機底片就大功告成了！

## 單眼相機

● PC1051

❶ ❷

● PC935

❶ 照相機上半部是由三個梯形
組成，兩邊也一樣，銜接處
要有留白。

❷ 鏡頭畫在正中央，畫得比
上面的梯形要大一些。

❸ 然後加上照相機
的主體。

❹ 寫上文字和一些細節。

❺ 最後繫上相機帶就大功告成了！

其他應用

可以另畫一些拍立得拍
出來的相片。

拍立得相片

其他應用

相機、底片和一束美麗的花，
營造出復古的氛圍！

## 電視

● PC 935

① 畫一個四方形，四個
角要有一點弧度。

② 外面再畫一個四方形，
然後把四個角連起來。

③ 接著再畫一個四方形，
這次要畫長一點。

④ 右邊畫上按鈕和揚聲器。

⑤ 開始塗色，銜接處要
有一點留白。

● PC 1083

⑥ 電視框用其他顏色畫，再
加上一些裝飾，復古電視
就大功告成了！

## 復古風鑰匙

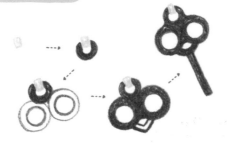

① 先畫鑰匙頭綁緞帶的部分，然後依照順序
畫圓圈圈鑰匙頭，以及長長的鑰匙胚。

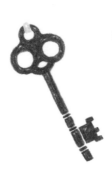

② 畫上鑰匙胚的細節。

③ 最後把鑰匙頭上
的緞帶畫完，大
功告成了！

## 書桌

● PC945

① 先畫細細長長的桌面和抽屜。

② 再來是抽屜下面的桌腳。

③ 抽屜分層後,開始塗顏色。

其他應用

書桌上增加一些書、檯燈等用品,立刻變得很有讀書氣氛呀!÷D

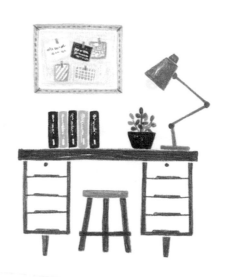

④ 在抽屜上畫一點裝飾就大功告成了!

# 我的小花園
# APRIL'S GARDEN

TULIP. CALLA. SUNFLOWER. HERB. RANUNCULUS. WILD FLOWER
LAVENDER. CACTUS. LOTUS. NARCISSUS. AN UME BLOSSOM

ILLUST & CALLIGRAPHY © APRIL

小牡丹
## RANUNCULUS
CHARM. FASCINATION
CRITICIZE

## CALLA 海芋
PURITY. PASSION. DELIGHT
LOVE OF MILLENIUM

薰衣草
## LAVENDER
SILIENCE. DISTRUST
PLESE ANSWER ME

水仙
## NARCISSUS
SELF LOVE. PRIDE
ROFTY. MISTERY

鬱金香 TULIP

FASCINATION. ETERNITY LOVE. DECLARATION OF love

**橘子**

🔵 PC1002
PC916

**★TIP!** 輪廓線用深一到兩個色階的顏色畫 ┄┄

● PC911

🔴 PC908
● PC911

① 先畫一個圓，然後
用黃色在裡面畫好
幾個圓點。

② 下半部顏色塗深一點，
上半部塗亮一點。

③ 加上葉子後，再用更深的顏
色描輪廓。好吃的橘子就大
功告成了！

**柿子**

🟢 PC922
🔴 PC911

① 畫一個大圓圈，然後裡面畫一
個小圓圈，小圓圈加上葉子。

② 底部的暗處塗深一點的顏色，上半
部較亮的部分塗淺一點的顏色。

● PC945

③ 用較深的顏色描葉子
和柿子的輪廓，大功
告成了！

喜鵲最愛吃
的水果 :D

**其他應用**

**香瓜**

🟡 PC1003

🔵 PC1002
● PC945

① 畫一個橢圓形，底部再
畫一個很小的圓圈。

② 把橢圓形分成數片，
然後用黃色塗滿。

③ 陰暗處用較深的顏色再
畫一遍，輪廓再描過一
次就大功告成了！

花卉&植物 | 111

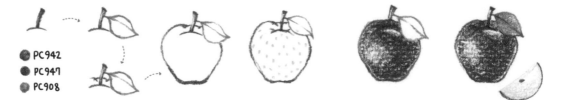

**蘋果**

PC942
PC947
PC908

① 先畫蘋果的蒂和葉子。

② 裡面用黃色畫很多個點點！

③ 用紅色畫出明暗深淺，晶瑩潤澤的蘋果就大功告成了！

**大頭菜**

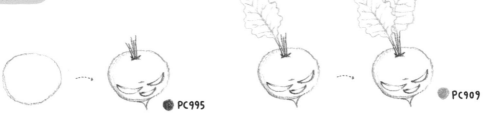

PC995

PC909

① 先畫一個圓圈，然後是突出的葉柄、莖和刮痕。

② 葉柄另一端畫幾片像波浪般彎曲的葉子。

PC931

PC907
PC997

③ 開始塗顏色。塗到陰暗處時，可以畫重一點。

④ 用深一個色階的顏色強調明暗的差異。

⑤ 最後加強線條勾勒，大頭菜就大功告成了！

## 葡萄

● PC932

① 畫好幾顆重疊的圓圈，整串葡萄的形狀趨近三角形。

② 加上葡萄梗和葉子，中間如果有空隙，就再多畫幾顆葡萄填滿。

PC1005

③ 開始塗顏色，亮面的部分不用塗也 OK！

④ 用較深的顏色強調明暗對比，大功告成了！

● PC901  ● PC911

## 甜椒

① 先畫一個基本型圓圈，蒂頭要往內凹。

② 畫蒂頭，然後塗顏色，要呈現明暗對比。

● PC926
● PC908

③ 可以用深一個色階的顏色強調暗處，線條重新勾勒過就大功告成了！

★TIP!

★ 明暗的表現

只要確實呈現出明暗，作品看起來會更有層次，那先熟悉最基本的明暗畫法吧！

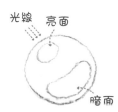

光線　亮面
暗面

亮面
暗面

亮
暗

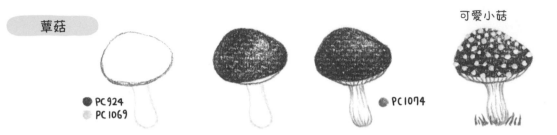

**蕈菇**

● PC924
● PC1069

● PC1074

**可愛小菇**

① 先畫一個有弧度的三角形，下面再加上菇蒂。

② 在蕈傘上塗漂亮的顏色，菇蒂用稍微深的灰色畫出紋路。

③ 用白色筆畫蕈傘上的小點點就大功告成了！

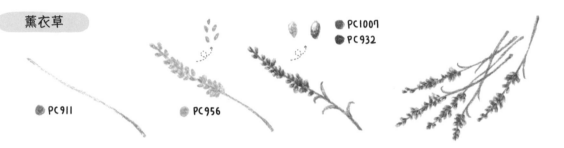

**薰衣草**

● PC1007
● PC932

● PC911

● PC956

① 先畫花梗！不要太直，有點彎曲看起來更自然。

② 再來是薰衣草的花瓣，花瓣可用淺色、深色兩種來呈現。

③ 隨意擺放的薰衣草看起來更漂亮！

**其他應用**

也可以畫成一大束的薰衣草。

薰衣草

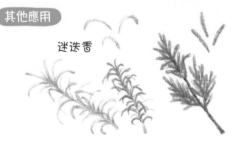

**其他應用**

迷迭香

只要將花瓣的形狀做點變化，就變成迷迭香了！

### 花盆

PC1051

PC1054

① 先畫一個立體四方形，
從最上面開始畫。

② 再來是墊盤，然後畫
出淡淡的陰影處。

③ 用更深的顏色畫最暗
的地方以及描輪廓，
大功告成了！

### 迷迭香

PC908

① 畫一支樹枝，重點是樹枝與樹
枝不要對稱，會比較自然。

② 接著像畫薰衣草的花瓣
樣，在樹枝上畫一小叢
一小叢的葉子。

③ 最後把迷迭香種到花
盆裡就大功告成了！

### 樹枝＋樹葉

PC946     PC909

往前傾斜

PC947
PC908

① 畫一支枝幹比較粗的樹枝，然後
葉子從樹枝兩旁冒出來。

② 亮處塗上淺淺
的綠色。

③ 最後強調暗處就大功
告成了！

## 紅果實樹枝

● PC 948

● PC924
● PC925

① 畫相互交叉的樹枝，樹枝上有
　許多小樹枝。

② 接著用紅果實
　點綴樹枝，畫
　成圓圓的。

③ 最後將樹枝描過一
　遍，讓線條更明顯就
　大功告成了！

## 玻璃瓶

● PC1051

● PC1021

① 先畫一個瓶子的基本
　型，要注意線條的粗細。

② 然後依照瓶子的紋路，
　塗上淺淺的顏色。

③ 最後做一點裝飾，玻
　璃瓶就大功告成了！

## 松果

① 以蒂為中心，依序畫出層
　層疊疊的果鱗。

② 結實累累的
　果鱗，越往
　下越小片。

③ 然後幫果鱗加
　一點厚度。

④ 最後用較深的顏色
　來呈現暗處，大功
　告成了！

**其他應用**

把美麗的樹枝插在玻璃瓶裡。

**其他應用**

嘗試畫各種造型的松果！

松果樹

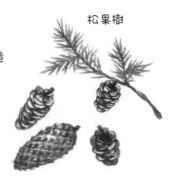

## 竹子

PC1020

PC909
PC908

① 先畫一個直立的長方形，然後分成三節。

② 畫出陰暗處，然後加上竹葉。

③ 用深綠色畫出竹子的紋路，大功告成了！

## 仙人掌

PC908
PC907

① 從 ① 開始，畫幾個不規則的橢圓形。

② 畫出仙人掌的紋路。

③ 確實呈現出暗處，並且依照紋路塗上顏色。

● PC947

④ 以更深的顏色描繪輪廓，
然後加上仙人掌刺。

● PC1074
● PC1072
● PC1051
● PC941

⑤ 花盆內用不同的顏色畫小石
頭和泥土，接著把仙人掌種
在花盆裡！

● PC1056

可愛仙人掌

● PC924

● PC917

① 畫四個圓圈，然後用黃
色畫一排點點。

● PC909

② 接著畫仙人掌下半部，完
成後開始塗色，要呈現明
暗的效果。

● PC925
● PC908
● PC947

③ 用更深的顏色加強輪廓
線，以及仙人掌刺。

● PC917
● PC911

④ 以相同的方法，另外
畫一顆黃色仙人掌。

⑤ 把仙人掌移到美麗的花盆
裡，花花綠綠的仙人掌盆
栽就大功告成了！

APRIL
ATELIER

● PC1034

### 鬱金香

● PC918

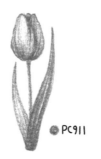

● PC911

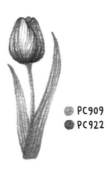

● PC909
● PC922

① 先畫好一片一片的花瓣。

② 按照紋路為花瓣上色，然後加上葉子和莖。

③ 用更深的顏色加強輪廓線，大功告成了！

### 野花

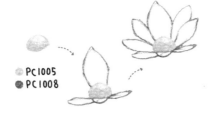

● PC1005
● PC1008

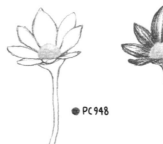

● PC948

● PC932

① 先畫花柱，然後依序畫好花瓣。

② 然後是挺拔的花莖。

③ 按照花瓣的紋路塗上顏色。

④ 用白色筆畫花蕊，美麗的野花就大功告成了！

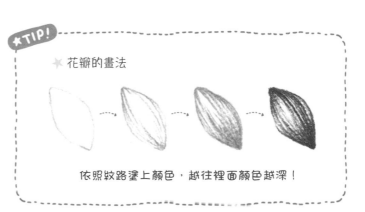

★TIP!

★ 花瓣的畫法

依照紋路塗上顏色，越往裡面顏色越深！

PC 917

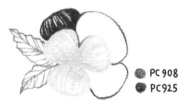

PC 908
PC 925

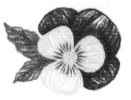

① 先畫三片花瓣，最下面的花瓣稍微畫大一點。

② 再加上後面的葉子和圓圓的花瓣。

③ 依照紋路塗色，加上花蕊當作裝飾。

PC 946

④ 最後加強輪廓線，三色堇就大功告成了！

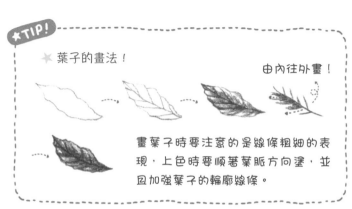

★TIP!

★ 葉子的畫法！

由內往外畫！

畫葉子時要注意的是線條粗細的表現，上色時要順著葉脈方向塗，並且加強葉子的輪廓線條。

向日葵

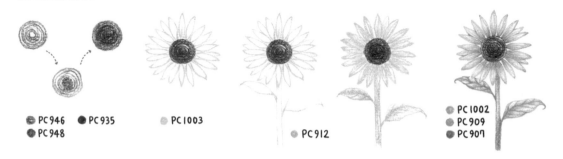

PC 946　PC 935　PC 1003
PC 948

PC 912

PC 1002
PC 909
PC 907

① 先畫向日葵中間的部分，越裡面顏色越深。

② 然後加上長長的花瓣，還有花莖和葉子。

③ 加強明暗對比和輪廓線，大功告成了！

## 水仙

PC916　PC1003　PC941

★TIP!

★ 雄蕊的畫法

其實很簡單，就是由好幾個小圓圈組成的。

① 先畫一個圓圈，然後再依序畫好雄蕊。

② 以暗色塗雄蕊內側。

PC1051

PC956

PC1072

③ 然後是尾巴尖尖的花瓣，三瓣三瓣一起畫。

④ 照著花瓣紋路塗色，上一層淡淡的紫色，花朵看起來更有朝氣。

⑤ 最後加強輪廓線，美麗的水仙花就大功告成了！

## 蓮花

PC912
PC1003　PC993

PC930
PC908

① 蓮花的花瓣屬於細長形，尾巴也是尖尖的。

② 從最上面畫到最下面，使花瓣層層疊。

③ 用深粉紅色加強花瓣線條，蓮花葉也如法炮製，大功告成了！

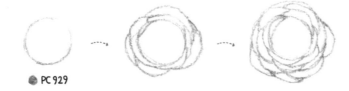

● PC 929

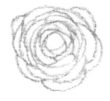

① 先畫一個圓圈,然後從圓圈的外圍開始畫花瓣!營造出層層交疊的效果。

② 圓圈裡面也畫一些花瓣。

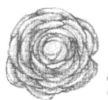

● PC 928
● PC 1005

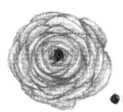

● PC 947

③ 幫花瓣塗上淡淡的粉紅色。

④ 用咖啡色塗花朵中央處,可以加上一點點黃色。

⑤ 最後加上葉子和花苞,再加強一下花瓣的輪廓線,香氣逼人的小牡丹就大功告成了!

★TIP!

★ 花苞的畫法

先畫一個圓圈,然後由上往下順著線條,畫出含苞待放的感覺。用較深的顏色呈現花瓣線條,最後加上花莖就 OK 了!

## 梅花

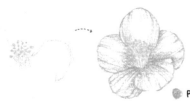

PC1003

PC939

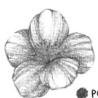

PC926
PC947

① 先畫好雄蕊。

② 以粉紅色先抓出五片花瓣的位置，然後畫好花瓣。

③ 最後加強花瓣的輪廓線，嬌豔欲滴的梅花就大功告成了！

★TIP!

★ 雄蕊的畫法

雄蕊頭 → 花蕊 → 加強輪廓線

### 其他應用

畫梅花時，連枝幹一起畫更有感覺。

## 海芋

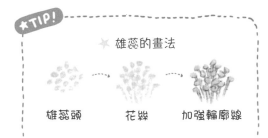

PC1051

PC1005

PC1003

PC908
PC956

PC941
PC909

① 先畫海芋捲捲的花瓣，然後加上長長的花莖。

② 花瓣裡加上黃色雄蕊，畫出明暗對比，可以加點淡淡的紫色，花莖下半部塗上深綠色。

③ 加強花莖的漸層顏色，最後畫上葉子就大功告成了！

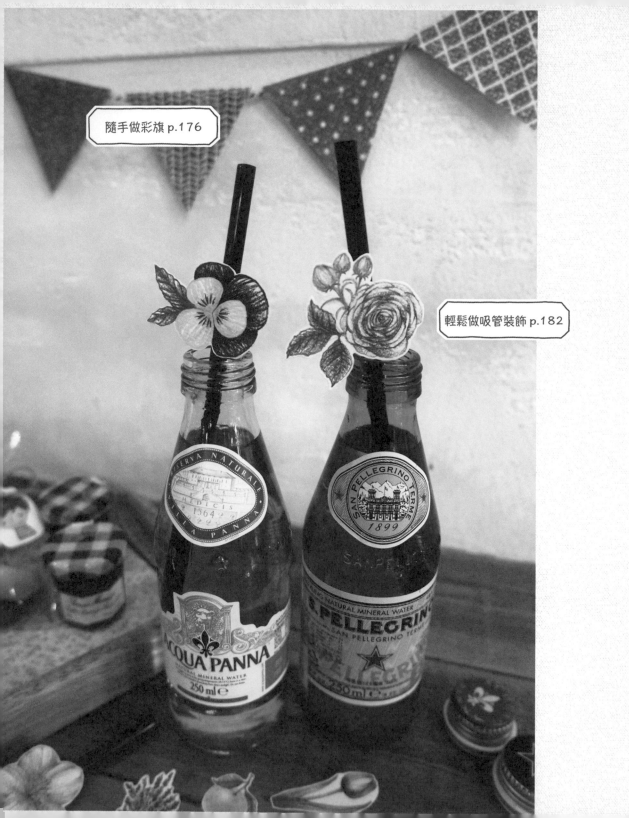

隨手做彩旗 p.176

輕鬆做吸管裝飾 p.182

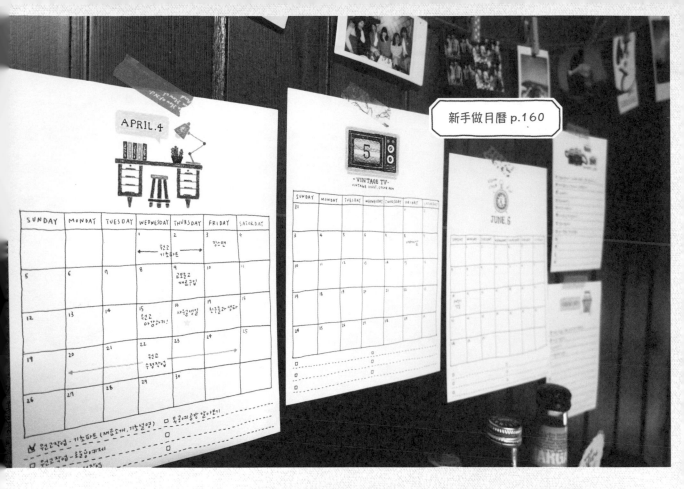

新手做月曆 p.160

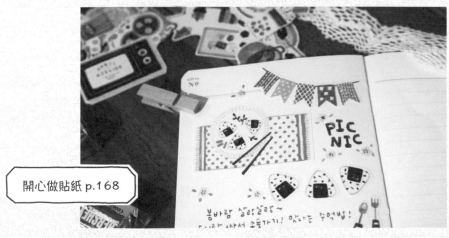

開心做貼紙 p.168

# PART.3

# 利用繪圖板和
# Photoshop 軟體
# 開心畫畫

利用繪圖板和 Photoshop（軟體名稱）
在電腦上畫出手繪風格，超級簡單！

- - - - - - - - - - - - - - - - - - - - - - - - - - - -

美妝雜貨、服飾＆鞋子、
旅行＆建築等等，
設計獨特的插畫。

# 工具介紹

- **電腦** 　　　不管是用繪圖板還是掃描機，都一定會用到電腦！電腦是從事設計最不可或缺的工具。

- **繪圖板** 　　接上電腦就能進行手繪創作。只要安裝 Photoshop、Painter 等軟體，就能畫出多種風格的作品。

- **掃描機或多功能事務機** 　將手繪圖傳送到電腦的工具，是利用電腦進行後製的首要工作。

- **Photoshop 軟體** 　可進行圖片補正、繪畫等多方面工作的繪圖軟體。

★ 這裡主要是介紹如何利用繪圖板繪圖，然而考量到一些讀者目前手邊可能沒有數位板與 Photoshop，接下來介紹的圖示也可以利用筆、色鉛筆等其他工具繪製 :D

# Photoshop 的基本功能

### ① Photoshop CS6 的基本功能

接下來簡單介紹與數位板搭配使用的 Photoshop
的基本功能，主要以本書使用到的功能為主。

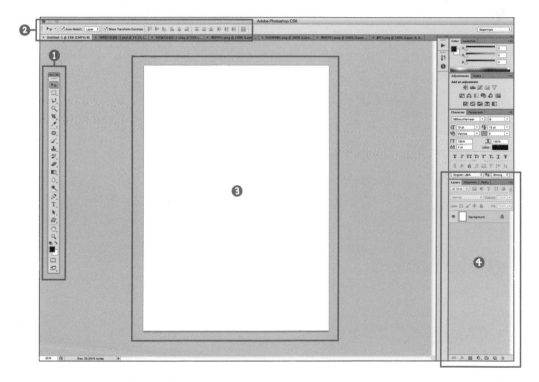

**①** 工具列：這一排是 Photoshop 的主要功能鈕，只要用滑鼠點一下按鈕右下方 的
　　▲圖示，就會彈出隱藏的其他工具。

**②** 指令列：會顯示所選擇的工具列中，使用的道具的詳細設定項目。

**③** 工作區：實際進行工作的空間。

**④** 各類資訊：顯示正在工作中的圖層資訊。

## ② 工具列基本介紹

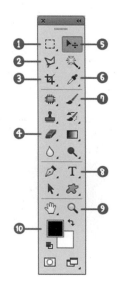

① 選取範圍：可選取矩形或圓形的範圍。

② 套繩工具：可選取不規則形狀的範圍。

③ 裁切工具：進行裁切影像時使用。

④ 橡皮擦工具：擦除影像時使用。

⑤ 移動工具：移動選擇影像時使用。

⑥ 滴管工具：顏色取樣工具。

⑦ 筆刷工具：以電腦繪圖時最常用到的工具。有各種筆刷形狀可以選擇，像毛筆、鉛筆等等。不同形狀的筆刷可畫出不同的效果。

⑧ 文字：文字輸入工具。

⑨ 縮放顯示工具：用來放大與縮小圖像。

⑩ 設定前景色 / 設定背景色：可設定最基本的前景色和背景色。

## ③ 筆刷工具基本介紹

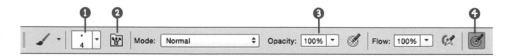

① 只要用滑鼠點一下，就可以選擇想要的筆刷形狀和尺寸。

② 筆刷面板：可進行筆刷種類、尺寸等的細部設定。

③ 透明度：調整筆刷透明度。

④ 繪圖板壓力按鈕：能感應筆尖的力道強弱、傾斜，就像實際使用繪畫筆一樣。

**範例** 各選項設定

- 透明度設定：不透明度 100% 透明度 50% 透明度 20%
- 繪圖板壓力設定（須配合繪圖板使用，無法單靠滑鼠）

無筆尖壓力時

有使用筆尖壓力時

**4** 什麼是圖層？

是 Photoshop 最重要功能之一，將其想像成把好幾張畫在透明紙上的畫疊在一起，就比較容易理解。簡單來說，完成圖就是由一張張的圖層結合而成。只要知道如何利用圖層，就能大大提高繪圖的效率，通常要修改手繪圖的一個部分並不容易，然而要修改由圖層組成的圖卻是非常方便！

圖層 1 ＋ 圖層 2 ＋ 圖層 3 ＝ 完成圖

● 圖層面版基本介紹

❶ 眼睛圖示：將圖層顯示或隱藏於畫面時使用。

❷ 不透明度：設定圖層的透明度。

❸ 連結：連結所選的圖層，並一起進行移動。

❹ 建立新群組：建立新的群組時使用。

❺ 新增圖層：增加新圖層時使用。

❻ 垃圾桶：刪除圖層時使用。

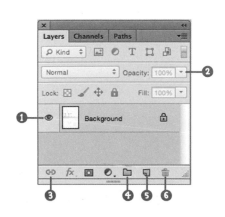

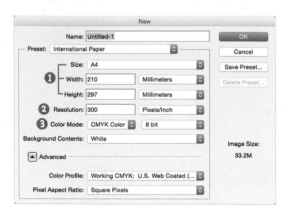

## ⑤ 新增視窗

開啟一個新視窗後，就可以開始作業了！

快速鍵 win：ctrl + N / mac：cmd + N

**❶** 設定想要的尺寸。

**❷** 指定解析度。

如果是 72pixels / inch 的網頁設計，則設為 300pixels / inch 以上，設定值越高品質就會越高，當然容量也越大。

**❸** 指定色彩模式：如果是網頁設計則設為 RGB 模式，如果影像要用印刷色來列印，就要使用 CMYK 模式。

完成繪圖後，千萬要記得儲存檔案！

## ⑥ 存檔

作業完成後，進行影像儲存。

快速鍵 win：ctrl + S / mac：cmd + S

如果要另存新檔，則為

快速鍵 win：ctrl + shift + S
　　　　 mac：cmd + shift + S

可指定儲存為 Photoshop、 EPS、 JPEG、 PDF 和 TIFF 等多種格式。

# 繪圖板的基本功能

**① 繪圖板尺寸**

繪圖板有 4×6、9×12 等多種尺寸，這裡
的尺寸代表實際作業的空間大小。每種廠
牌推出的尺寸都不一樣，但都是以白色點
線標出實際的作業空間。

**② 觸控筆**

使用觸控筆就如同拿筆畫畫般，
同時也具有滑鼠的功能，操作起
來非常方便。

**①** 筆心：使用一段時間後會磨耗，所以屬於消耗品，
建議可以多買幾支備用。

**②** 滑鼠鍵：兩個按鍵分別代替滑鼠的左鍵與右鍵。

**③** 橡皮擦：跟鉛筆的橡皮擦一樣。

# 使用繪圖板的小 TIPS ！

下面墊一張紙再畫。

繪圖板的表面很滑，畫畫時經常會有「心有餘
而力不足」的感慨。其實只要在筆下面墊一張
紙，就會比較好畫，就像是畫在真正紙上的感
覺。

# Fashion Style

我的時尚風格

#FASHION IIIUST  #DAILY LOOK  #APRIL ATELIER

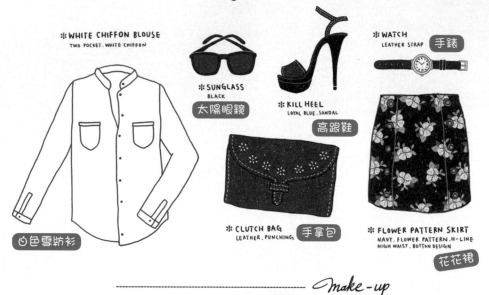

❋WHITE CHIFFON BLOUSE
TWO POCKET. WHITE CHIFFON

白色雪紡衫

❋SUNGLASS
BLACK

太陽眼鏡

❋KILL HEEL
LOYAL BLUE. SANDAL

高跟鞋

❋WATCH
LEATHER STRAP

手錶

❋CLUTCH BAG
LEATHER. PUNCHING

手拿包

❋FLOWER PATTERN SKIRT
NAVY. FLOWER PATTERN. H-LINE
HIGH WAIST. BUTTON DESIGN

花花裙

---

Make-up

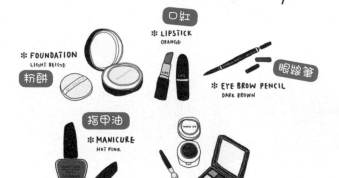

口紅

❋LIPSTICK
ORANGE

❋FOUNDATION
LIGHT BEIGE

粉餅

❋EYE BROW PENCIL
DARK BROWN

眼娥筆

指甲油

❋MANICURE
HOT PINK

❋EYE SHADOW
SMOKY MAKE-UP!

眼影姐

使用的筆刷：Photoshop 基本筆刷「Hard Mechanical 4pixel / 3pixel」；
或者也可以用畫筆、色鉛筆、簽字筆、麥克筆取代 Photoshop 與繪圖板。

## 腮紅刷

❶ 依照順序畫腮紅刷，刷毛的部分要有
參差不齊的感覺，成品才自然。

❷ 刷毛用不同的顏色畫。以同樣的
方法多畫幾支不同用途的刷毛。

## 眉毛刷

千鳥紋！

❶ 先畫一個長方形，兩頭再
畫兩個大小不一的長方形。

❷ 下端畫上海綿棒，
上面加上刷毛棒。

❸ 上完色後，在眉毛
刷上寫入廠牌文字
就大功告成了！

## 口紅

❶ 從下而上畫三個長方形。

❷ 最上面的長方形
是口紅膏，重點
是畫出斜面。

❸ 塗上喜歡的顏色。可以多
畫一個有蓋子的口紅。

### 指甲油

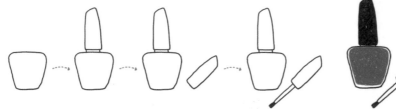 

1. 畫一個上寬下窄的四方形，四個角要畫圓角，加上蓋子。
2. 再畫一個指甲油刷頭。
3. 塗上喜歡的顏色。然後在瓶身做點裝飾，刷頭沾一點指甲油看起來更自然！

### 粉餅

1. 畫兩個有厚度的圓，圓的裡面是裝鏡子和粉餅的空間。
2. 將鏡子、蓋子、粉餅上色。鏡子亮處可用兩條白線表示！

### 眼影

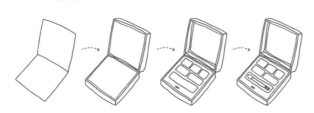  

1. 畫兩個相連的四方形，加上立體感，再畫出鏡子和眼影內盒！
2. 填滿自己喜歡的眼影色。
3. 最後用白色筆加強交界線就大功告成了！

☀ 畫黑底圖！

利用 Photoshop 繪圖的話，可參考底下方法；以畫筆、麥克筆、
簽字筆、白色筆手繪的話，也可以照著畫畫看！

❶ 先畫出輪廓，再繪製彩色、
黑色圖層，並且塗上顏色。

❷ 然後調低黑色圖層的透明度，這
是為了讓線條看起來更清楚！

❸ 再增加一個圖層，
用白色畫出框框。

❹ 最後把黑色圖層的透
明度調高到 100％ 就
大功告成了！

### 化妝品瓶子

❶ 畫四方形瓶身和圓弧狀蓋子，
然後加上瓶子壓嘴和標籤。

❷ 塗上漂亮的顏色、畫上條紋，
最後寫上文字就大功告成了！

## 護手霜

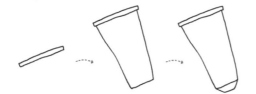  

① 先畫一個細長方形，然後加上上寬下窄的梯形，畫出護手霜的軟管形狀。

② 加上蓋子和包裝標籤。

③ 塗上粉紅色，在標籤上畫一顆草莓，草莓口味護手霜就大功告成了！

## 肥皂

① 畫一顆圓圓的肥皂，然後在肥皂下面畫肥皂盒。

② 塗上美麗的顏色，再多畫幾個泡泡就大功告成了！

## 沐浴乳

① 按照順序畫沐浴乳罐，然後是壓嘴。

② 塗上顏色，順便畫標籤底色，接著以文字、圖案裝飾標籤。可以多畫一個透明容器！

### 蝴蝶結髮箍

 *TIP!* 不對稱的蝴蝶結看起來更自然喔！

① 畫一個小四方形，然後以小四方形為中心畫出髮箍，尾端要有點彎彎的。

② 在小四方形的兩邊加上蝴蝶結，看起來像兔耳朵一樣直立。

③ 塗上喜歡的顏色，加上小圓點裝飾，可愛的髮箍就大功告成了！

### 眼鏡

① 從鏡框上半部的線條開始畫，延伸成眼鏡的輪廓。

② 加上鏡片，然後在兩邊加上鏡架。

③ 塗上黑色就大功告成了！

### 手錶

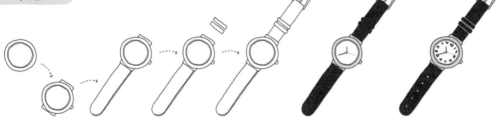

① 先畫圓形錶框，依照順序畫出錶帶。

② 加上指針，並且塗上顏色。

③ 錶帶上加一排小洞，最後補上數字就大功告成了！

### 棒球帽

① 先畫一個半圓形，然後加上帽簷和帽頂鈕釦。

② 塗上漂亮的顏色，再畫一些裝飾就大功告成了！

### 平底鞋

① 畫一個上窄下寬的圓弧三角形，加上平底鞋的基本形狀。

② 用同樣的方法畫另一支鞋子！

③ 塗上喜歡的顏色，用白色筆畫上針腳，春天穿的平底鞋就大功告成了！

### 高跟鞋

★TIP!
鞋底要畫的稍微有點彎度！

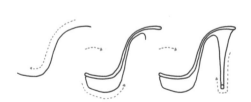 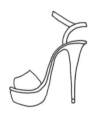 

① 先畫一個 S 當基準，加上鞋身，再畫鞋跟。

② 畫好美美的鞋帶。

③ 塗上顏色並加上裝飾，性感高跟鞋就大功告成了！

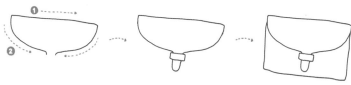

## 手拿包

① 依照順序畫好手拿包的包蓋。

② 然後加上四方形的包身。

③ 塗上顏色，以白色筆畫一些裝飾圖案，可以塗上自己喜歡的顏色哦！

## 後背包

① 先畫包包長條形的繫帶。

② 接著畫包身的形狀，前袋身加上兩個口袋。

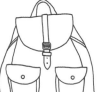

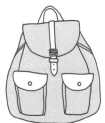

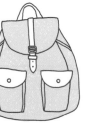

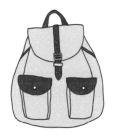

③ 加上提帶等細節，塗上喜歡的顏色。

④ 用深褐色塗前面小口袋的袋蓋、提帶和繫帶，最後用白色畫出針腳就大功告成了！

① 建議先從衣領開始畫，因為衣領是整件衣服的基準點，最好在正中央處。

② 塗上漂亮的顏色。

③ 畫出袖口與衣服下襬的針織部位。

④ 把每一個細節畫好。

⑤ 畫成條紋衣也很好看喔！

其他應用　袖長畫短一點就變成短袖。在圖案與顏色上做點花樣可以變成條紋衣，加上帽子就變成帽 T 囉！

長袖　　　　短袖　　　　條紋衣　　　　長袖帽 T

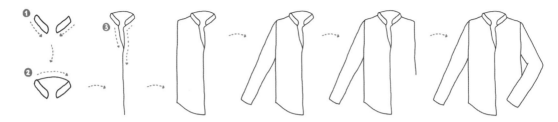

### 花襯衫

① 先畫呈對角線對齊的衣領，從衣領往下畫直線，就是襯衫開襟的部分。

② 一側袖子完全打開，另一側袖子稍微往內摺。

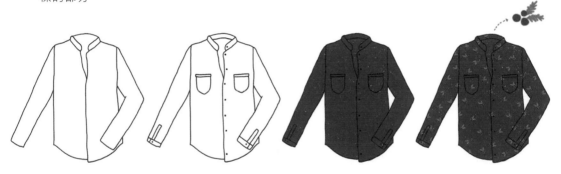

③ 完成襯衫的基本型後，加上鈕釦、口袋等細節。

④ 塗上顏色，再加上圖案，就是最有特色的花襯衫！

---

**★TIP!**

 花紋的畫法

① 使用 Photoshop 畫圖的話，先選擇圖像（影像）後，利用「ALT ＋滑鼠按左鍵」移動圖像。

② 或者也可以選擇圖像後，利用「CTRL ＋ J」就能複製圖像！接著點選「移動鈕」，把圖像放在想要的位置上。只要把選擇的圖層反覆複製貼上，花紋就完成了。

③ 如果是直接手繪，就必須土法煉鋼，一個一個畫上去。

④ 思考花樣搭配的底色，並決定上色順序之後再動手畫。

**碎花裙**

① 畫裙子非常簡單喔！先畫出一件有波浪裙襬的裙子。

② 塗上美麗的顏色，加上可愛的小碎花圖案，碎花裙就大功告成了！

**其他應用** 嘗試設計其他版型的裙子吧！

**襪子**

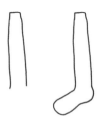

① 先畫襪筒的部分，長度隨各人喜好決定。然後是襪子本身，腳趾頭的部分要有點弧度。

② 加上俏皮的裝飾，可愛襪子就大功告成了！

③ 嘗試設計其他造型的襪子吧！

吊帶裙

① 先畫裙釦以及裙帶。

② 另一邊也畫上同樣的裙釦和裙帶,然後加上裙子。

③ 加上口袋,塗上美麗的藍色。

④ 最後畫上針腳,好看的吊帶裙就大功告成了!

★ 畫牛仔布的褲子或衣服時,只要畫上針腳,整個感覺便能完美呈現!

# rough map of LONDON 旅行和建築

The Sherlock Holmes Museum . Double decker . The London Eye . Regent Park . Hyde Park
Tower of London . Tower Bridge . Imperial Museum . British Museum . Green Park

Illust & Calligraphy by APRIL

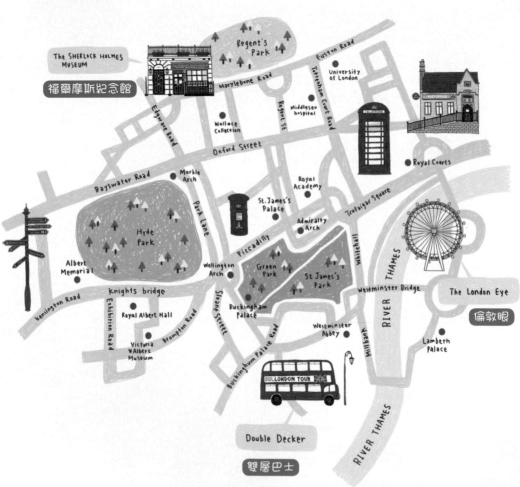

使用筆刷：Photoshop 基本筆刷 hard Mechanical 2pixel / 3pixel；
或者也可以用畫筆、色鉛筆、簽字筆、麥克筆取代 Photoshop 與繪圖板。

**護照**

   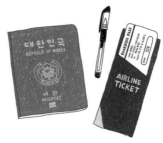

❶ 接下來畫出國旅行一定會用到的護照。先畫一個有四個圓角的長方形，然後像塗鴉般把顏色塗滿。

❷ 觀察真正的護照，加上文字與標誌。再多畫一張機票，就好像即將出發去旅行！

**★TIP!**

利用 Photoshop 繪圖時，如何善用圖層真的很重要。如果能分成好幾個圖層，將來修圖時會非常方便。

★ 建立圖層的方法

大致上可以分成線條、顏色、細節三種圖層，當然可以依照個人需要再細分（例如顏色、文字等等），記得線條的圖層要放在最上面。

Photoshop 圖層視窗

 ＋  ＋

線條圖層　　　　　　顏色圖層　　　　　　細節圖層

## 行李箱

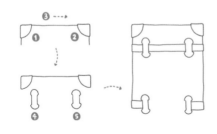
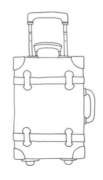
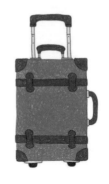

① 這次要畫旅行必備的行李箱，先畫出主體。

② 加上把手和輪子，完成所有的線條。

③ 塗上顏色，用白色畫出針腳。只要把重點細節畫出來，成品圖會更漂亮！

## 露營車

簡單畫出後照鏡的形狀即可。

① 先畫出露營車的主體，然後隔好一格一格的窗戶。

② 加上窗戶和車門，記得預留要畫輪子的位置。

③ 畫上圓圓的輪子，並且加上後照鏡和車輪。

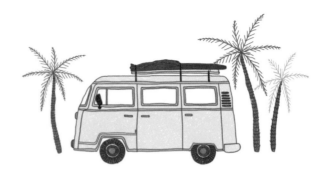

④ 把行李畫在車頂上，露營車準備完成！

⑤ 塗上美麗的顏色。多畫幾棵椰子樹，看起來更逼真！

## 腳踏車

1 先畫圓圓的腳踏車後輪，重疊的部分記得清乾淨哦！

2 接下來加上座椅，然後在隔一小段距離的地方畫前輪！

3 把前輪和後輪連起來，加上踏板和把手。

4 車頭再加上籃子，就是一輛美麗的淑女腳踏車。

5 塗上美麗的顏色，籃子裡再畫一束花就大功告成了！

## 英國國旗

   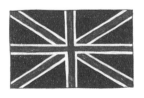

1 先畫一個四四方方的長方形，畫歪了也沒關係。

2 用紅色的線條把四方形分成八等分。

3 底色塗上藍色。

4 以白色畫出交界邊緣，英國國旗大功告成了！

其他應用 嘗試畫畫看其他國家的國旗。

韓國　　　　　法國　　　　加拿大　　　　美國　　　　阿根廷

以色列　　　　牙買加　　　　巴西　　　　希臘　　　　捷克

## 雙層巴士

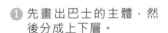  

❶ 先畫出巴士的主體，然後分成上下層。

❷ 中間先畫好等一下要寫上文字的長方形空格，然後隔出一格一格的車窗。

❸ 把車窗畫好，然後空出要畫輪子的位置。

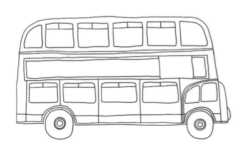 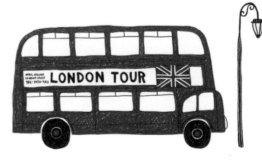

❹ 加上車窗的框框和輪子。

❺ 最後塗上美麗的顏色、英國國旗和文字，英國最出名的雙層巴士完成囉！

## 郵筒

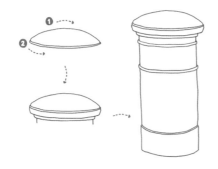

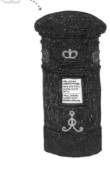

❶ 先畫圓弧狀的郵筒上蓋，然後在蓋子底下畫出長圓筒形狀。

❷ 加上郵筒的細節。

❸ 塗上紅色和黑色，加上一些特徵標誌，郵筒就大功告成了！

## 公共電話亭

❶ 畫出公共電話亭的形狀，上方要圓圓的。

❷ 加上公共電話亭的門，然後像塗鴉般塗上顏色，最後再加上文字和標誌就大功告成了！

**福爾摩斯紀念館** ② 建築輪廓

① 屋頂欄杆

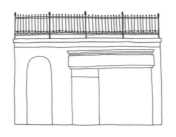

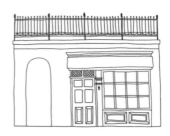

① 先畫出建築的整體輪廓，然後細分出各個部分，畫上窗戶。

② 加上門和壁燈，仔細觀察福爾摩斯紀念館的特徵，接著畫好牆壁上的紋樣。

③ 加上最外面的欄杆，線條輪廓就完成了。

④ 塗上紀念館顯眼的綠色。

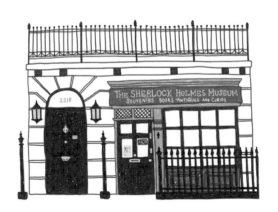

⑤ 加上最外面的欄杆，線條輪廓就完成了。

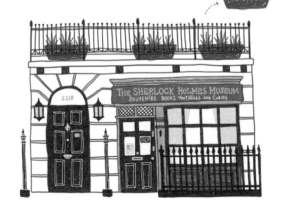

⑥ 用白色畫門上的圖案，為窗戶加上窗簾。如果覺得屋頂部分比較單調，可以再多畫幾盆花！

**路標**

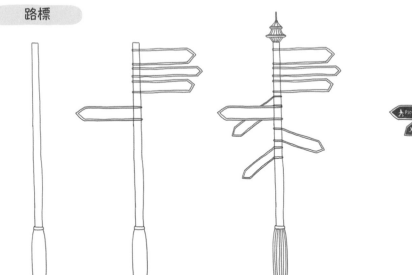

① 先畫一根長長的柱子，然後從上往下，依序畫尖尖的路標框。

② 每個方向都要畫路標，在柱頂和柱尾加上裝飾。

③ 塗上顏色後寫上文字，柱身以白色橫線裝飾，看起來更逼真！

**郵局**

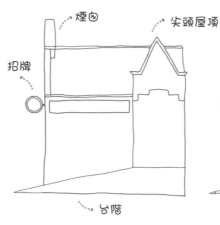

煙囪

尖頭屋頂

招牌

台階

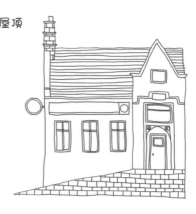

❶ 先畫兩個四方形，這是郵局的粗略輪廓。

❷ 然後細分畫好各個部分，重疊的地方記得要擦乾淨。

❸ 加上煙囪、窗戶、台階，還有屋頂蓋的條紋。

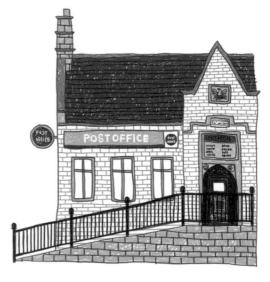

❹ 加上台階上的欄杆後，然後像塗鴉般塗上顏色。

❺ 上完底色，接下來是細節的部分。招牌寫上文字，再加上石磚紋路，畫出來的成品更令人滿意喔！

艾菲爾鐵塔

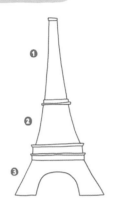  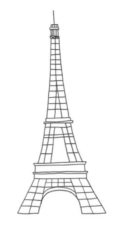 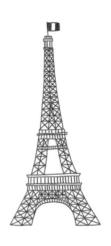

① 從上而下，先畫出艾菲爾鐵塔的三層
基本形狀，然後細分畫好每個部分。

② 先畫出格子，再加上 X 的紋路，最後加上
法國國旗，艾菲爾鐵塔就大功告成了！

風車

   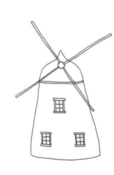 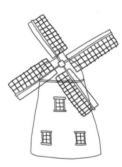

① 先畫一個像漏斗的屋頂，下
面是梯形的風車主體。

② 風車主體畫三個窗戶。從屋頂中心位置
依照順序畫葉片，葉片的方向要一致！

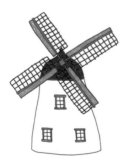

③ 塗上喜歡的顏色。

④ 加上牆壁上的磚紋和其
他細節就大功告成了！

異國風建築│155

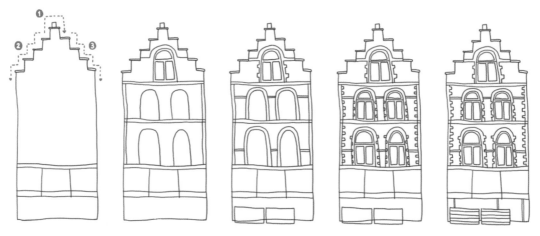

① 先畫像階梯一樣的屋頂，然後畫整體的輪
　廓，再隔出樓層且加上窗戶。

② 替窗戶加上一些裝飾，
　重疊的線要擦乾淨。

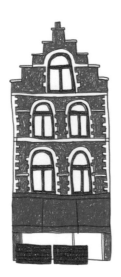

**其他應用** ⇨ 畫幾棟不同造型
的歐風建築，就能
組成一座小城鎮。

③ 塗上底色，加上一些文字，加
　強建築的一些細節部分。

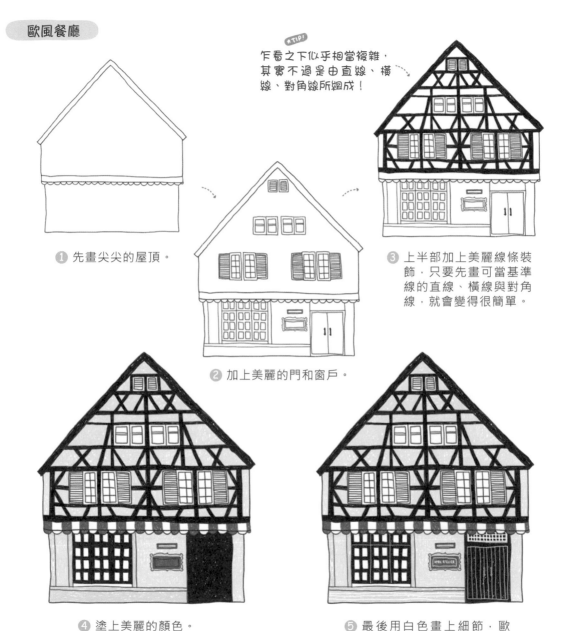

## 歐風餐廳

★TIP!
乍看之下似乎相當複雜，其實不過是由直線、橫線、對角線所組成！

❶ 先畫尖尖的屋頂。

❷ 加上美麗的門和窗戶。

❸ 上半部加上美麗線條裝飾，只要先畫可當基準線的直線、橫線與對角線，就會變得很簡單。

❹ 塗上美麗的顏色。

❺ 最後用白色畫上細節，歐風建築就大功告成了！

# PART.4

# 靈活運用
# 手繪圖

把自己的手繪圖應用在日常生活中，
就是最獨一無二的 it item！

- - - - - - - - - - - - - - - - - - - - - -

月曆、便條紙、貼紙、花紋貼紙
書籤、名片、派對帽、派對小物
吸管裝飾和包裝小物，
想用在哪就用在哪。

# 月曆 & 檢查表

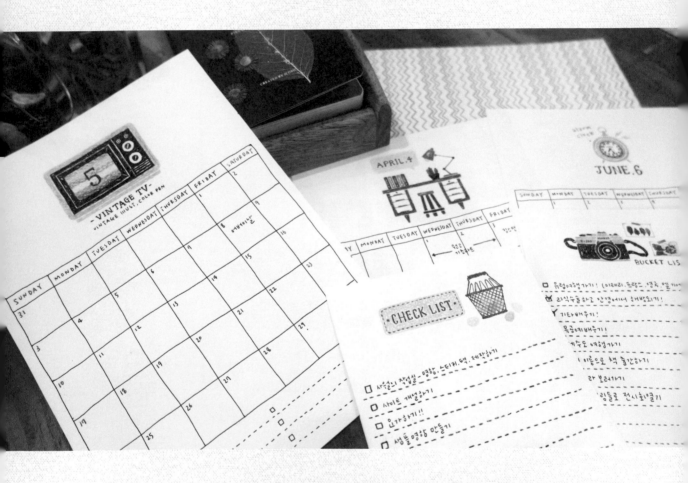

材料和工具：紙（圖畫紙 A4 大小）、30 公分的尺、美工刀或剪刀、色鉛筆、筆
月曆尺寸：1/2 的 A4 紙張大小／檢查表：1/4 的 A4 紙張大小

❶ 在紙上畫好月曆的輪廓。

❷ 因為一個星期有七天，所以分成七行。

❸ 然後畫五條橫線！

❹ 最上面一排寫上星期，最下方是可以筆記的空間。

❺ 在最上方的空白處加上一些手繪圖，最後在空格內填上日期就大功告成了！

❻ 畫好小方格，加上橫條虛線，就是檢查表（check list）囉！

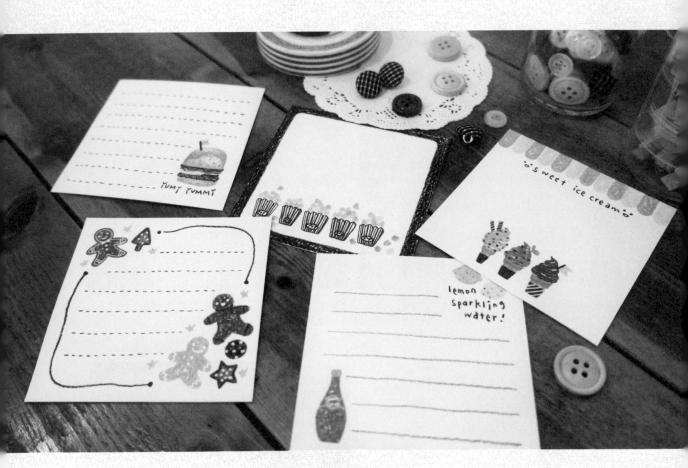

# 便條紙

材料和工具：紙（圖畫紙 A4 大小）、剪刀或美工刀、尺、色鉛筆
便條紙尺寸：8X8 公分

❶ 利用剪刀或美工刀把紙張裁成想要的大小。

❷ 用色鉛筆畫上一些漂亮的手繪圖，好看實用的便條紙就大功告成了！

只要加上一些字句，
手繪便條紙立刻
變成感性小卡片！

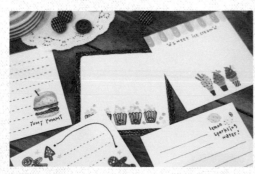

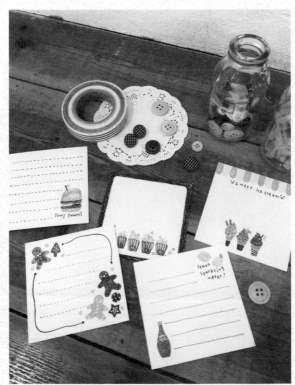

插畫名片

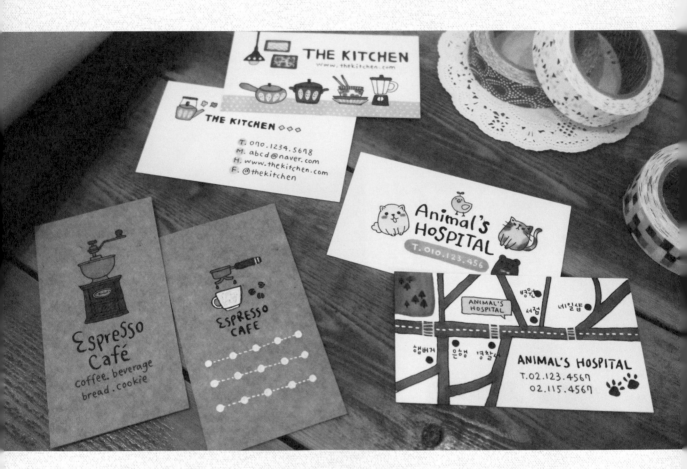

材料和工具：紙（圖畫紙）、剪刀或美工刀、尺、美角刀
名片尺寸：9X5 公分

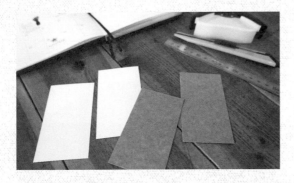

❶ 先將紙張裁成名片的尺寸。

*TIP! 使用的紙張越厚越好。本書使用的紙張
範本是圖畫紙和牛皮紙。

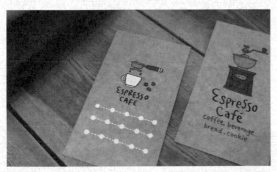

❷ 加上一些美麗的手繪圖案,寫上基本資
訊,就是獨一無二的名片!

*TIP! 如果想做多張名片,可以把手繪圖掃描
存進電腦裡,再列印出來使用!

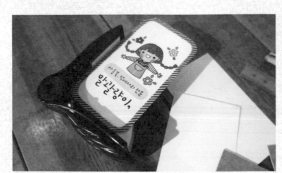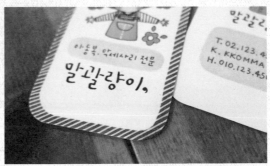

*TIP! 只要利用美角刀,就能輕鬆剪出圓弧形狀!

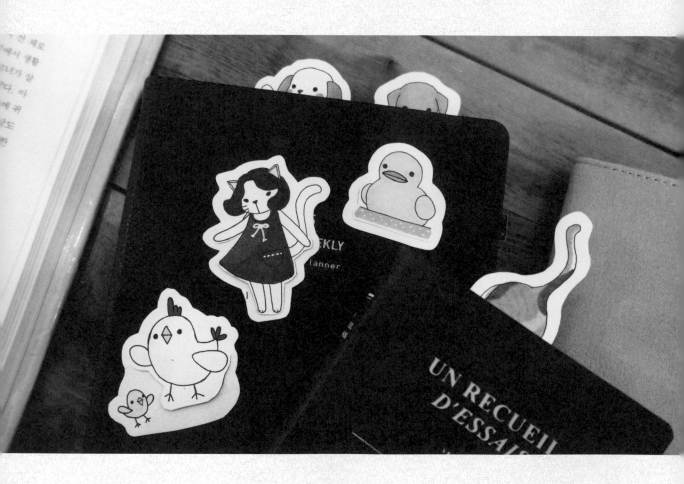

材料和工具：紙（圖畫紙）、美工刀、剪刀

❶ 在紙上畫一些可愛的插畫，圖案和圖案之間，記得要留空，方便剪裁。

❷ 順著圖案用美工刀割出開口，方便夾在紙張上。

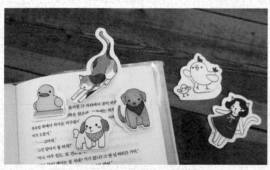

❸ 可愛的手繪插畫書籤大功告成了！

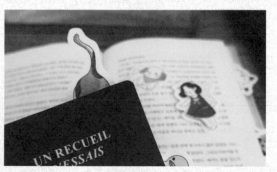

❹ 夾在書上，是不是更加俏皮可愛呢？

*TIP!
用剪刀剪下圖案，再用美工刀切割開口喔！

讓念書時間變得
更加有趣！

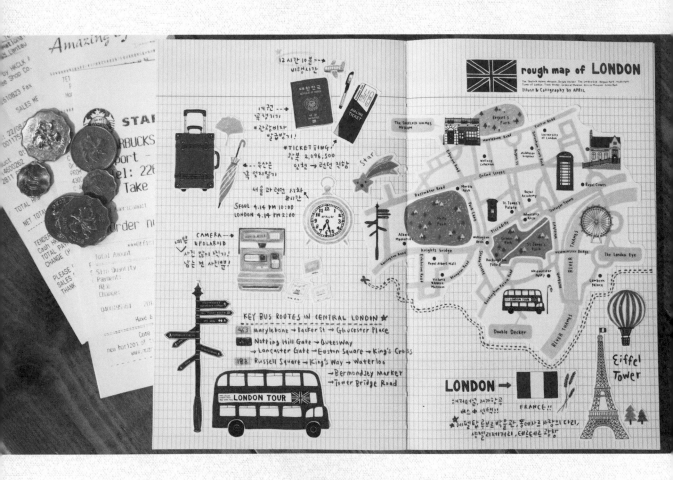

材料和工具：A4 標籤紙、尺、美工刀、剪刀

❶ 把圖案畫在標籤紙上，就可以當成貼紙使用。

❷ 利用剪刀把圖案剪下來，大功告成了！

可以用手繪貼紙裝飾時尚筆記本，以及願望清單喔！

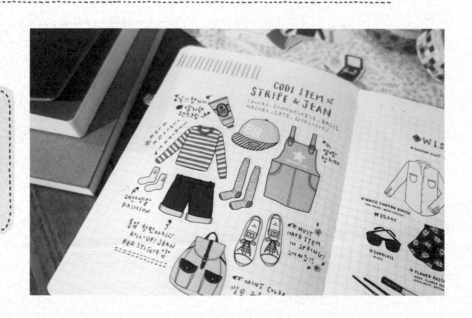

❶ 在標籤紙上畫一排相同的圖案。

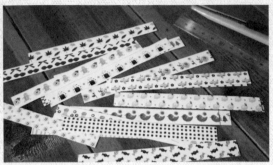

❷ 利用美工刀和尺,把圖案裁切下來,大功告成了!

✿ 嘗試設計各種不同花紋與小圖案！ ------------------------------------

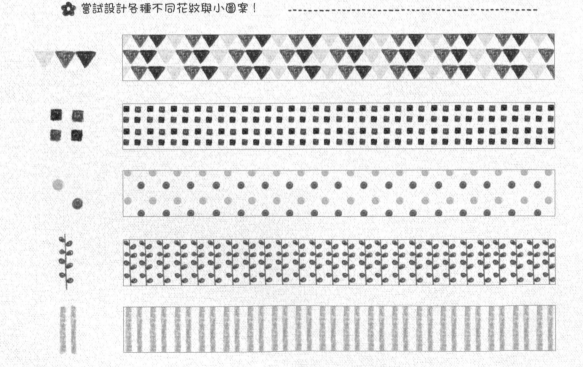

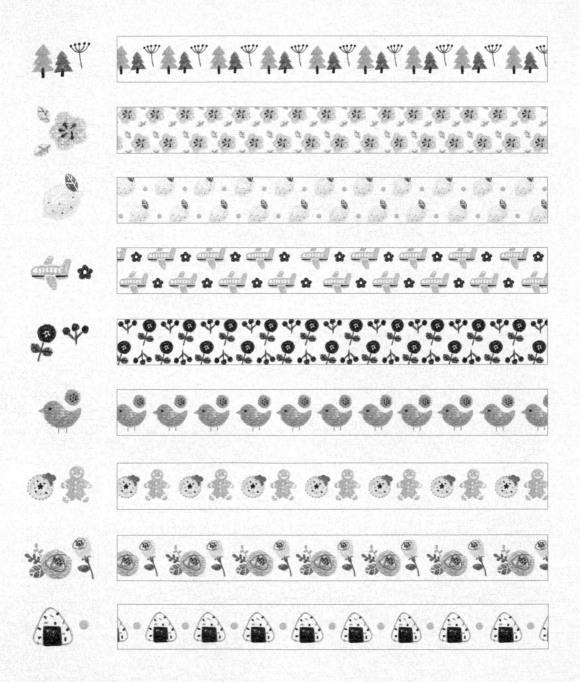

可以貼在日
記本或筆記
上當作裝飾，
美麗又匠心
獨具！

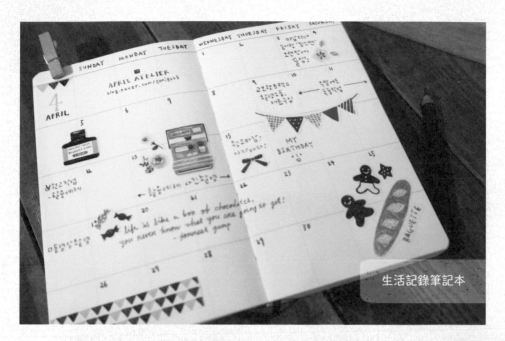

生活記錄筆記本

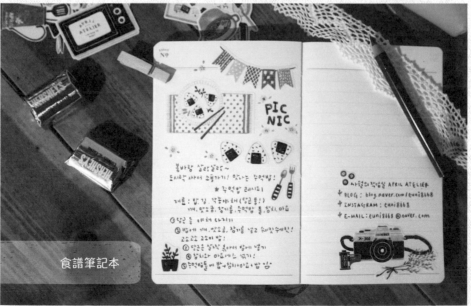

食譜筆記本

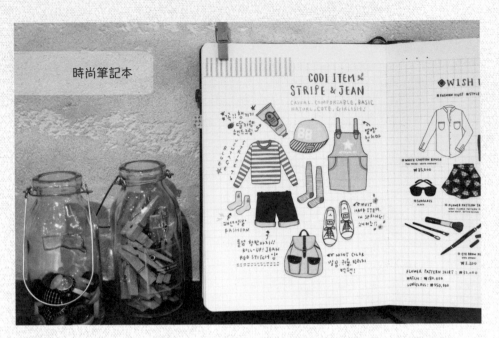

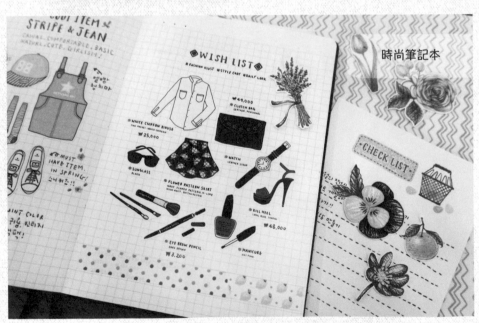

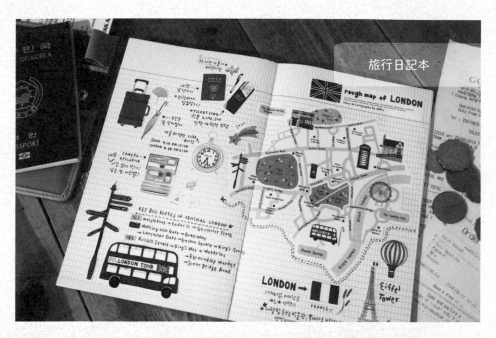

旅行日記本

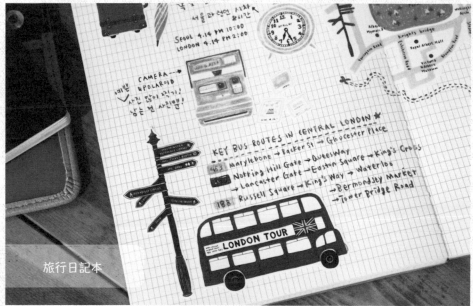

旅行日記本

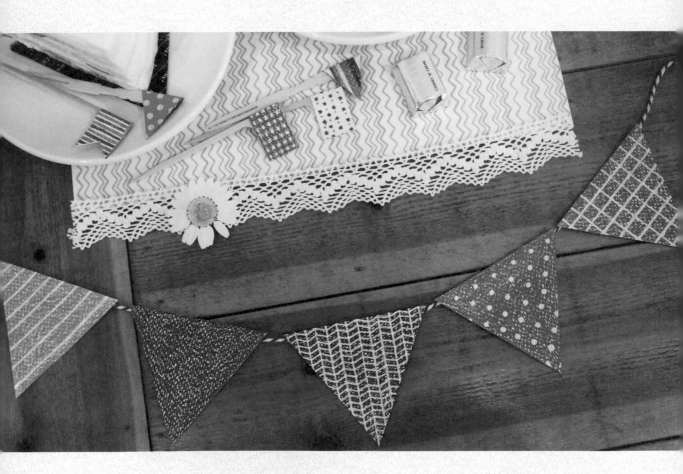

# 彩旗

材料和工具：紙（圖畫紙 A4 大小）、尺、美工刀或剪刀、
色鉛筆、白色筆、木工膠、繩子

❶ 把紙張裁成三角形。

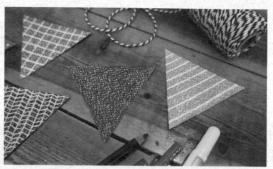

❷ 塗上顏色，加上不同的圖案。

❸ 背面塗上木工膠。

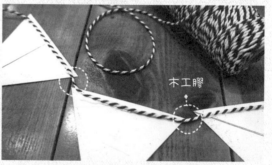

木工膠

❹ 塗完木工膠後等 1～2 分鐘，然後黏上
繩子，彩旗和彩旗之間要留一點空隙。

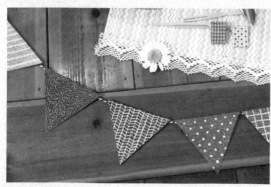

❺ 舉行派對不可或缺的彩旗大功告成了！

**TIP!** 三角形的畫法

❶ 　　畫一條橫線。

❷ 　　在中心位置畫直線。

❸ 　　點和點連起來就完成了！

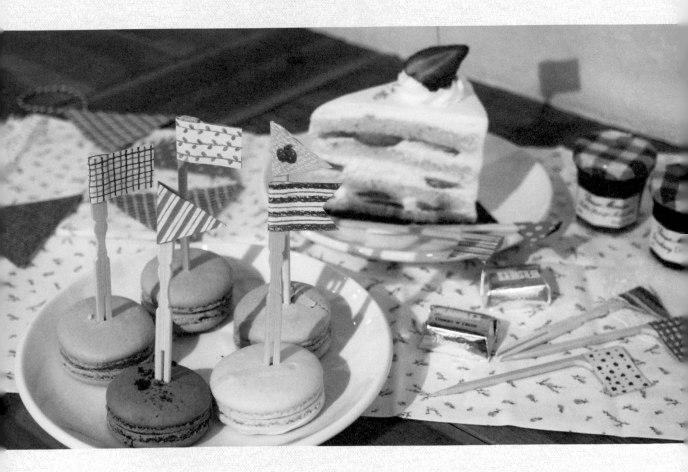

材料和工具：紙（圖畫紙）、尺、美工刀或剪刀、色鉛筆、白色筆、
黏著劑（雙面膠、木工膠等等）、竹籤

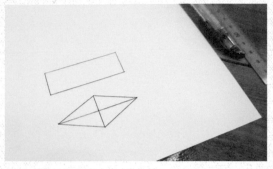

❶ 畫一個長方形和菱形。

❷ 利用尺和美工刀將圖形剪下。

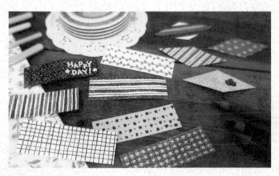

❸ 畫上各種花紋和圖案。

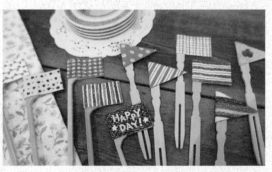

❹ 背面貼雙面膠或塗上膠水，對摺，然後貼在竹籤上，派對用小旗子就大功告成了！

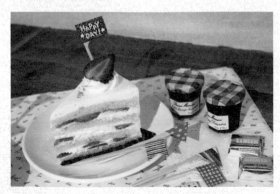

❺ 插在蛋糕上做裝飾最合適不過了。

**★TIP!** 菱形的畫法

❶ 畫交叉的直線和橫線，交叉點必須在直線和橫線的正中央。

❷ 把點和點連接起來就是菱形了！

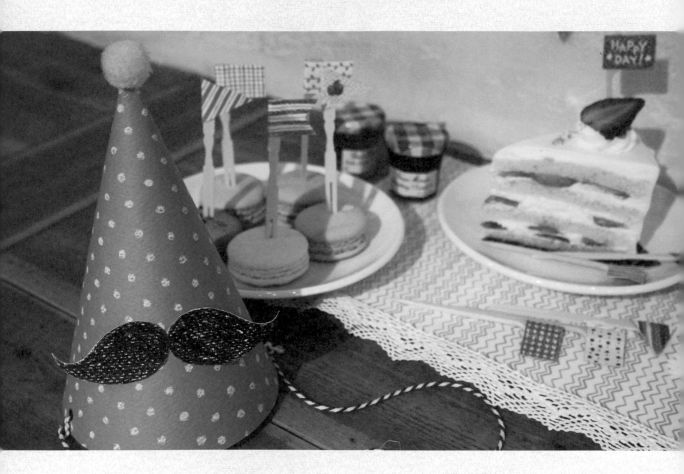

材料和工具：紙（美術紙）、尺、美工刀、打洞機、色鉛筆、筆、
白色筆、圓規、木工膠、小毛球、繩子或緞帶

① 把點和點連接起來就是菱形了！

② 用白色筆畫很多小圓點。

③ 接面往內摺，然後在正面塗上木工膠。

④ 捲成尖尖的派對帽，並且黏起來。

⑤ 利用打洞機鑽一個小洞，把繩子穿進去。

⑥ 把小毛球黏在帽頂，再貼上鬍子就大功告成了！

材料和工具：紙（圖畫紙）、美工刀或剪刀、木工膠、吸管

❶ 畫好圖案，把圖案剪下來。

❷ 在圖案背面塗上木工膠，靜待 1 ~ 2 分鐘。

❸ 然後把吸管黏上去。

❹ 噹噹噹！讓飲料看起來更好喝。

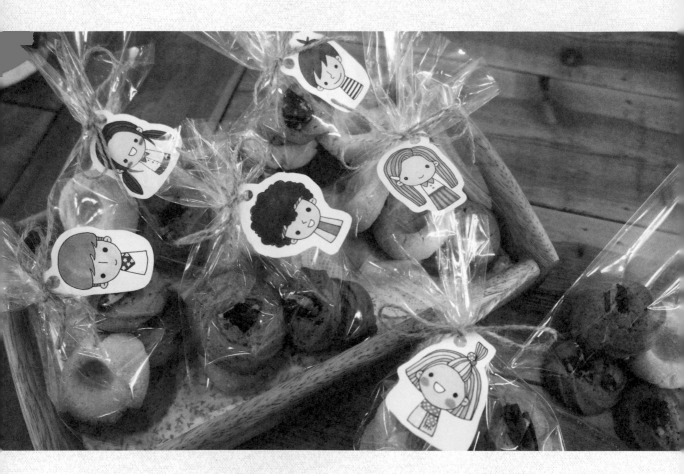

材料和工具：紙（圖畫紙）、美工刀或剪刀、繩子或緞帶、打洞機

① 畫好圖案後把圖案剪下來，記得要預留打洞的位置。

② 用打洞機打洞。

③ 背面畫上可以寫文字的虛線。

④ 利用繩子或緞帶把小紙卡繫在包裝上。

⑤ 可以畫 Q 版的朋友畫像，送給朋友當禮物就更有意義！

*TIP!
如果用麥克筆畫，顏色可能會滲到背面，這時可以另貼一張紙在背面！

# APRIL ATELIER

— ✦ —

我的插畫工作室大公開！

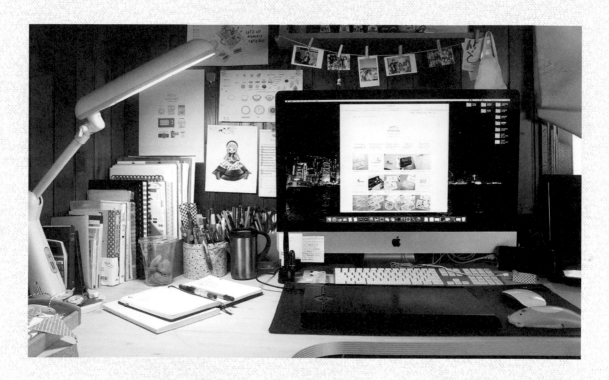

「APRILE ATELIER──四月工作室」
是我（APRIL 李尚垠）經營的部落格，
是我分享日常生活、手作文具、手繪圖、手繪文字的地方。

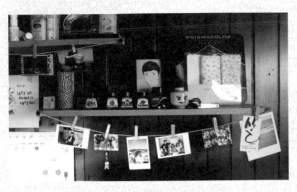

這個架子上主要是放置工作時經常會用到的墨水、削鉛筆機、色鉛筆等等。常用用品最好放在隨手可拿到的地方。

可以貼各種便條紙與小紙條的備忘板，也有很多朋友寫給我的信喔！

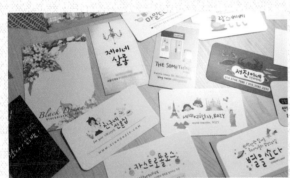

以繪製充滿感性的手繪圖、手繪文字、標誌、名片與貼紙為主。ツ

四月工作室的吉祥物──麥爾斯！

歡迎光臨！四月工作室 APRIL ATELIER
✿ BLOG：blog.naver.com / euni8668
✿ E-MAIL：euni8668@naver.com
✿ INSTAGRAM：euni8668

# 寫在最後

我從小就很喜歡塗鴉畫畫，
雖然沒有正式向名師學習，
卻也一直夢想著將來有朝一日，可以當設計師或畫家。

後來我開了一個部落格，開始上傳分享自己的作品，
意外獲得許多網友的支持與鼓勵，
所以現在的我美夢成真，變成了專業畫家。

其實一直到現在，我並不喜歡自稱為「插畫家」，
只是覺得這輩子可以做自己喜歡的事，真的非常幸福。

寫這本書時，我也思前顧後想了許多，最後得到的結論：
希望讓讀者覺得，畫畫是一件「簡單」且「幸福」的美事。
也許有很多人，在剛起步時給自己很多壓力，認為「一定要畫的很棒」，
其實當你這麼想時，畫畫就會變得困難，
給自己的壓力越大，畫畫就會越來越枯燥乏味。
與其這樣倒不如放輕鬆，就像隨手塗鴉那樣，
愛怎麼畫就怎麼畫，不用顧慮太多。
只要能讓自己樂在其中，畫畫自然好玩有趣，
也能從中感覺到自己的實力逐漸提升。

本書裡介紹的圖案，線條或許有點歪斜，看起來也許缺了點立體感，
那是因為我想告訴大家，並不一定畫的最逼真、線條最筆直就是最棒，
即使有點歪歪斜斜，有重複畫、塗改的痕跡，都能算是好作品。

還有，大家別執著於想跟書上畫的一模一樣，
偶爾利用別的工具，塗上其他顏色，甚至改變表達方式都可以。
如果覺得圖案太複雜，也可以簡化，或者反過來，為簡單的圖案多加一些細節，
反正怎麼畫都沒關係。之後如果越畫越上手、越有興趣，
不妨開始畫周遭的事物，千萬別侷限在書中的圖案。

假如現在畫的不好也不要灰心，最重要的是能夠樂在其中，
總有一天，你一定能衝破只能依樣畫葫蘆的界線，信手拈來，想畫什麼就畫什麼。
最後，真心希望這本書能夠對想學畫畫的人有所幫助。

以畫畫為人生最大樂趣的
APRIL 李尚垠

Hands046

# 可愛雜貨風手繪教學
## 200 個手繪圖範例＋ 10 款雜貨應用

作者｜ APRIL 李尚垠

翻譯｜李靜宜

內文完稿｜許維玲

封面設計｜許維玲

編輯｜彭文怡

校對｜連玉瑩

行銷｜石欣平

企劃統籌｜李橘

總編輯｜莫少閒

出版者｜朱雀文化事業有限公司

地址｜台北市基隆路二段 13-1 號 3 樓

電話｜ 02-2345-3868

傳真｜ 02-2345-3828

劃撥帳號｜ 19234566 朱雀文化事業有限公司

e-mail ｜ redbook@ms26.hinet.net

網址｜ http://redbook.com.tw

總經銷｜大和書報圖書股份有限公司（02）8990-2588

ISBN ｜ 978-986-92513-9-6

初版一刷｜ 2016.06

定價｜新台幣 320 元

出版登記北市業字第 1403 號

사월의 손그림 일러스트 : 펜 · 마커 / 색연필 / 태블릿 · 포토샵으로 따라 그리기 by Lee Sang Eun ( 이상은 )
Copyright © 2015 by Lee Sang Eun ( 이상은 )
All rights reserved.
Chinese complex translation copyright © Red Publishing Co., Ltd., 2016
Published by arrangement with Sidaegosi Co.,Ltd
through LEE's Literary Agency

國家圖書館出版品預行編目

可愛雜貨風手繪教學 ：200個手繪圖範例＋
10款雜貨應用
APRIL 李尚垠著；——初版——
臺北市：朱雀文化，2016.06
面；公分——（Hands；046）
ISBN 978-986-92513-9-6（平裝）
1.插畫 2.繪畫技法
947.45                                    105008222

## About 買書

●朱雀文化圖書在北中南各書店及誠品、金石堂、何嘉仁等連鎖書店，以及博客來、讀冊、PC HOME 等網路書店

均有販售，如欲購買本公司圖書，建議你直接詢問書店店員，或上網採購。如果書店已售完，請電洽本公司。

●● 至朱雀文化網站購書（http : / /redbook.com.tw），可享 85 折起優惠。

●●●至郵局劃撥（戶名：朱雀文化事業有限公司，帳號 19234566），掛號寄

書1本加郵資，4 本以上無折扣，5 ～ 9 本 95 折，10 本以上 9 折優惠。